Llenydda, Gwleidydda a Pherfformio

Golygydd

E. Gwynn Matthews

Prifysgol Cymru
University of Wales

Adran Athronyddol
Graddedigion Prifysgol Cymru

Astudiaethau Athronyddol 7

Argraffiad cyntaf: 2019

© Hawlfraint yr awduron unigol a'r Lolfa Cyf., 2019

Mae hawlfraint ar gynnwys y llyfr hwn ac mae'n anghyfreithlon i lungopïo neu atgynhyrchu unrhyw ran ohono trwy unrhyw ddull ac at unrhyw bwrpas (ar wahân i adolygu) heb gytundeb ysgrifenedig y cyhoeddwyr ymlaen llaw

Dymuna'r cyhoeddwyr gydnabod cymorth ariannol
Cyngor Llyfrau Cymru

Cynllun y clawr: Y Lolfa
Llun y clawr: Julian Sheppard trwy ganiatâd
Llyfrgell Genedlaethol Cymru

Rhif Llyfr Rhyngwladol: 978 1 78461 656 4

Cyhoeddwyd ac argraffwyd yng Nghymru
ar bapur o goedwigoedd cynaladwy gan
Y Lolfa Cyf., Talybont, Ceredigion SY24 5HE
gwefan www.ylolfa.com
e-bost ylolfa@ylolfa.com
ffôn 01970 832 304
ffacs 832 782

Cynnwys

Awduron yr Ysgrifau

Mae **Howard Williams** yn Athro Emeritws ym Mhrifysgol Aberystwyth ac yn Athro Anrhydeddus ym Mhrifysgol Caerdydd. Mae'n un o Lywyddion Anrhydeddus Adran Athronyddol Graddedigion Prifysgol Cymru. Ei arbenigaeth yw athroniaeth Immanuel Kant, ac ef yw golygydd y cylchgrawn *Kantian Review*.

Mae **E. Gwynn Matthews** yn gydawdur (gyda Howard Williams a David Sullivan) argraffiad diwygiedig y gyfrol *Francis Fukuyama and the End of History* a gyhoeddwyd yn y gyfres 'Political Philosophy Now' gan Wasg Prifysgol Cymru (2016). Cyn ymddeol bu'n ddarlithydd ym Mhrifysgol Cymru, Bangor.

Darlithydd mewn athroniaeth yn y Coleg Cymraeg Cenedlaethol, wedi ei leoli ym Mhrifysgol Caerdydd, yw **Dr Huw L. Williams**. Cyfiawnder byd-eang ac athroniaeth Gymreig yw ei brif feysydd academaidd. Ef yw awdur *Credoau'r Cymry* a gyhoeddir gan Wasg Prifysgol Cymru, a disgwylir cyfrol ganddo yn y gyfres 'Syniadau' gan yr un wasg.

Cyn ymddeol yn 2017, bu'r **Athro Emeritws Steven D. Edwards** yn dysgu athroniaeth ym Mhrifysgol Abertawe. Gyda Thomas Schramme bu'n olygydd y gyfrol *Handbook of the Philosophy of Medicine* a gyhoeddwyd yn 2017 gan y cyhoeddwr, Springer. Ef yw Llywydd presennol Adran Athronyddol Graddedigion Prifysgol Cymru.

Darlithydd mewn Theatr a Drama ym Mhrifysgol De Cymru yw **Dr Rhiannon M. Williams**. Teitl ei thraethawd doethurol yw *Y Capel Cymraeg, Cymdogaeth a Pherfformiad*. Yng nghyfrol ddiwethaf y gyfres hon, *Argyfwng Hunaniaeth a Chred*, cyhoeddwyd papur ganddi ar 'Perfformio J. R. Jones'.

Mae **Dr Dafydd Huw Rees** yn darlithio mewn athroniaeth ym Mhrifysgol Caerdydd a Phrifysgol Cymru, Y Drindod Dewi Sant, dan nawdd y Coleg Cymraeg Cenedlaethol. Yn ddiweddar cyhoeddwyd ei lyfr cyntaf, *The Postsecular Political Philosophy of Jürgen Habermas: Translating the Sacred* yn y gyfres 'Political Philosophy Now' gan Wasg Prifysgol Cymru.

Rhagair

Mae'r ysgrifau a gyhoeddir yn y gyfrol hon yn ymwneud â meysydd sydd yn ffinio ar athroniaeth neu sydd yn cynnig eu hunain i drafodaeth athronyddol, yn arbennig ym myd y celfyddydau a'r byd gwleidyddol.

Traddodwyd pob un o'r ysgrifau hyn fel darlithoedd yn wreiddiol, a gwerthfawrogir parodrwydd yr awduron i ganiatáu eu cyhoeddi yn y gyfres 'Astudiaethau Athronyddol'. Yng Nghynhadledd 2016 yr Adran Athronyddol y traddodwyd darlithoedd Dr Rhiannon Williams a Dr Dafydd Huw Rees, ac yng Nghynhadledd 2017 yr Adran y traddodwyd darlithoedd yr Athro Howard Williams a'r Athro Steven Edwards. I Gymdeithas Niclas y Glais ar faes Eisteddfod Genedlaethol Môn (2017) y traddododd Dr Huw L. Williams ei ddarlith ef. Traddodwyd darlith Gwynn Matthews fel Darlith Goffa Merêd i Gyfeillion Plashendre, Aberystwyth, yn 2017, a chyhoeddwyd argraffiad cyfyngedig ohoni ganddynt.

Unwaith eto, hoffai'r Adran Athronyddol gydnabod yn ddiolchgar y nawdd a dderbyniwyd gan Brifysgol Cymru tuag at gynnal ein gweithgareddau, a chydnabyddwn hefyd nawdd y Cyngor Llyfrau a'n galluogodd i gyhoeddi'r gyfrol hon – y seithfed yn y gyfres. Yn ôl yr arfer, y mae ein dyled yn fawr i staff Gwasg y Lolfa am eu gwaith cymen ac am gysoni'r nodiadau llyfryddol.

<div align="right">

E. Gwynn Matthews
Gŵyl Ddewi, 2019

</div>

T. H. Parry-Williams
ac Athroniaeth

Howard Williams

FY MWRIAD YN YR ysgrif hon yw bwrw golwg ar y cysylltiad rhwng barddoniaeth T. H. Parry-Williams ac athroniaeth. Rwyf am ddadlau y ceir yn ei gerddi a'i ysgrifau, syniadau sydd yn amlygu safbwynt athronyddol cyson. Ni fyddai unrhyw un yn dadlau nad yw athroniaeth yn cyffwrdd â barddoniaeth a llenyddiaeth. Ond mae'r cysylltiad rhyngddynt yn bwnc llosg. Dadleua rhai bod barddoniaeth yn dra gwahanol i athroniaeth gan ei bod yn trafod profiad dyn mewn modd cwbl ddiriaethol ac uniongyrchol. Adlewyrchu ein profiad y mae barddoniaeth yn ôl y ddadl hon, nid yw'n ceisio ei ddadansoddi. Rhan o fyw bywyd yw barddoniaeth, yn ôl rhai, nid dehongliad systemaidd academaidd ohono. Ond ar y llaw arall, gellir dadlau mai gwaith deallusol creadigol yw barddoniaeth yn bennaf, sydd yn ceisio rhoi mewn geiriau ein hymateb i'r byd o'n cwmpas a'r bywyd cymdeithasol yr ydym yn rhan ohono. O ddadlau hyn, amlygir cryn debygrwydd rhwng athroniaeth a barddoni. O ddilyn y trywydd hwn, gellir gweld bod barddoniaeth Parry-Williams yn amlygu safbwynt athronyddol diddorol tu hwnt. Nid wyf am honni mai athronydd yw Parry-Williams, ond rwyf am ddadlau fod cwestiynau athronyddol sylfaenol yn cael eu hamlygu yn ei waith mewn modd deallus a ffrwythlon.

I gefnogi fy nadl, dyfynnaf T. H. Parry-Williams ei hun. Er

na fynnodd – hyd y gwn i – mai arfer athroniaeth yw llenydda, y mae ei ddisgrifiad o lenydda yn agos iawn i ddisgrifiad o waith yr athronydd. Yn ei ysgrif 'Llenydda' dywed:

> Y mae pob gwir lenor felly, pa beth bynnag fo pen-draw neu gasgliad neu ffrwyth ei fyfyrio, yn argyhoeddedig ar y pryd ei fod wedi cael gafael ar wirionedd am y tro, wedi cael cyfrinach o rywle, wedi profi synhwyriad sy'n newydd iddo ef, – ac yng ngrym yr argyhoeddiad hwnnw y mae'n ysu am ei fynegi, er iddo, rywdro wedyn, yn ddigon posibl anghytuno ag ef ei hun, oherwydd fe all yr un llenor gael ei arwain yn ei dro i fwy nag un o'r gwahanol gyflyrau y cyfeiriwyd atynt. Y mae'r fath beth felly, a gwirionedd llenyddol, rhywbeth sydd, ar yr awr y profir ef, mor wir a gwirioneddol ag y gall dim fod i ddyn, heb orfod gofyn "Beth yw gwirionedd"?[1]

Er mai trafod llenyddiaeth y mae'r bardd yma, ac yn cyfeirio'i eiriau, mae'n debyg, at ddarllenwyr llenyddiaeth, gwna hynny mewn modd athronyddol. Ceir math o estheteg lenyddol yma, a heb amheuaeth, rhan o athroniaeth yw'r pwnc hwnnw.

Wrth gwrs, nid yw gosod gwaith y bardd mewn cyd-destun athronyddol yn syniad newydd. Ceir yng ngwaith campus Angharad Price *Ffarwel i Freiburg* amlinelliad trawiadol o gysylltiad Parry-Williams â syniadau ei oes, yn arbennig felly ei brofiadau fel myfyriwr ymchwil ym Mhrifysgol Freiburg yn y blynyddoedd 1911-13. Cawn dystiolaeth gref o ddylanwad athroniaeth ar feddwl Parry-Williams, ac yn ddiddorol iawn noda Price fod y bardd wedi mynychu darlithoedd yn Adran Athroniaeth y Brifysgol. Yr oedd Prifysgol Freiburg yn ganolbwynt pwysig iawn i astudiaethau athronyddol yn yr Almaen. Yng nghyfnod Parry-Williams yr oedd yr athronydd neo-Kantaidd, Heinrich Rickert, yn Athro Athroniaeth yno. Gwnaeth Rickert gyfraniad pwysig i athroniaeth hanes a damcaniaeth gwybodaeth. Yr oedd yn aelod o ysgol dde-orllewin y Kantiaid yn yr Almaen a

symudodd i Brifysgol Heidelberg yn 1915. Ei olynydd yn y gadair athroniaeth yn Freiburg oedd yr athronydd ffenomenolegol dylanwadol, Edmund Husserl.

Ambell waith, cyfeiria Angharad Price at lyfr arloesol Dyfnallt Morgan, *Rhyw Hanner Ieuenctid,* a gyhoeddwyd yn 1971. Roedd Dyfnallt Morgan yn dyst i ddiddordeb Parry-Williams mewn athroniaeth. Yr oedd yn un o'i fyfyrwyr yn y tridegau a bu'n ddigon ffodus i'w gael i fwrw golwg dros ei waith cyn ei gyhoeddi. Noda Morgan iddo elwa 'ar ei gyngor a'i gyfarwyddyd hael'.[2] Er nad yw llyfr Morgan yn manylu o gwbl ar gyfnod Parry-Williams yn Freiburg, mae'n tynnu sylw o dro i dro at ddylanwadau athronyddol dechrau'r ugeinfed ganrif a allai fod wedi dylanwadu ar syniadau'r llenor. Ceir nodyn diddorol ar athroniaeth Henri Bergson, er enghraifft, a 'draddododd ddwy ddarlith ym Mhrifysgol Rhydychen' ym Mai 1911 'yn nhymor olaf Parry-Williams yno'.[3] Yr awgrym yw bod syniadau Bergson, ar bwysigrwydd sylfaen teimladol ein gwybodaeth, wedi effeithio ar feddwl Parry-Williams. Dro arall, y mae Morgan yn cyffelybu rhai o syniadau'r bardd i athroniaeth Pascal.[4] Cytunaf yn llwyr â Morgan mai hwn yw'r cyd-destun mwyaf priodol i daflu goleuni ar rai o agweddau mwyaf dwys llenyddiaeth Parry-Williams.

Wrth gwrs, tra'r oedd Parry Williams yn fyfyriwr yn Freiburg, ei brif fwriad oedd paratoi traethawd ar ieitheg, ond mae'n amlwg iddo astudio tu hwnt i'w briod faes. Fel y dywed Price mewn paragraff hynod ddadlennol: 'yn ystod dau ddegawd cyntaf yr ugeinfed ganrif[5] yr oedd 'myfyrwyr yn tyrru o bell'[6] i astudio wrth draed Rickert. 'Erbyn ei ail semester yn Freiburg, yn haf 1912, roedd Parry-Williams yntau wedi ymuno â hwy. Yn ei lawlyfr academaidd ar gyfer y flwyddyn 1911–12, gwelir ei fod wedi rhoi tic gyferbyn â nifer o'r cyrsiau seicoleg ac athroniaeth a gynigid yn adran Rickert'.[7] Ymhlith y cyrsiau a astudiodd Parry-Williams, mae'n debyg fod un ar

ddamcaniaeth Darwin, un ar fyd olwg monistaidd y presennol a draddodwyd gan yr Athro Artur Schneider, a hefyd cwrs ar drafodaethau athronyddol gan yr Athro Jonas Cohn.[8] Y mae hanes Cohn yn hynod ddiddorol. Iddew ydoedd a ddaeth at astudiaethau athronyddol o gefndir gwyddonol. Hyd y gwelaf, ni chafodd erioed gadair lawn yn Freiburg, ond bu'n ymchwilydd cynorthwyol i Rickert i ddechrau, ac yna i Husserl. Fel y noda Price, collodd Cohn ei swydd yn 1933 o dan fygythiad hiliol y Natsïaid. Ffoes i Brydain yn 1939, a bu farw yn 1947 ym Mirmingham cyn iddo gael cyfle i fudo yn ôl i'w famwlad.[9] Roedd Cohn felly yn ddyn yn anterth ei yrfa athronyddol pan oedd yn darlithio yn Freiburg yng nghyfnod Parry-Williams ac y mae'n ddigon posib i'w ddehongliad dilechdidol o athroniaeth Kant ddylanwadu ar feddwl Parry-Williams.

Hawdd yw cyd-fynd â chasgliad Angharad Price ynglŷn â phrofiad Parry-Williams o'i astudiaethau yn Freiburg:

> diau iddo ymdeimlo'n fuan â'r ffaith ei fod yn gwrando ar syniadau hynod flaengar, a'r rheiny'n cael eu traddodi gan arloeswyr tra dylanwadol ym maes seicoleg ac athroniaeth. Roedd hinsawdd deallusol-athronyddol y cyfnod hwn yn Freiburg yn un grymus, a Parry-Williams wedi gwirfoddoli i fod yn rhan ohono. Byddai'n sicr o fod wedi ymdeimlo â'r ffaith ei fod yn cyrraedd Freiburg ar adeg gyffrous yn hanes deallusol y Brifysgol, a hithau mewn sawl ffordd yn brifysgol fodern – a Modernaidd.[10]

Yn Freiburg, ac wedi hynny ym Mharis, daeth Parry-Williams yn rhan o ddiwylliant athronyddol oedd yn fwrlwm o ddamcaniaethau newydd. Dyma athroniaeth a oedd yn newid dan ddylanwad yr economi fodern ddiwydiannol, datblygiadau syfrdanol newydd mewn gwyddoniaeth a syniadau gwleidyddol radical. Yn ddiau, roedd gan Parry-Williams y cefndir addysgiadol a deallusol i arfer athroniaeth wrth lenydda.

Beth yw athroniaeth?

Cyn canolbwyntio ar yr hyn gynigia Parry-Williams i'r athronydd, rhaid rhoi amlinelliad byr o'r hyn a olygir gydag athroniaeth. Heb amheuaeth, dyma gwestiwn anodd ei ateb ac un sydd yn parhau i gael sylw athronwyr. Mewn gwirionedd, y mae pob athroniaeth gyflawn yn ceisio ateb y cwestiwn yn ôl ei hamcanion a'i harddull ei hun. Gyda golwg ar waith Kant, ymgeisiaf i ateb y cwestiwn hwn.

Un ffordd o ateb y cwestiwn yn gryno yw dweud mai 'meddwl am feddwl' neu 'ymwybyddiaeth o ymwybyddiaeth' ydyw. Ond mae'r atebion hyn braidd yn rhy gryno a chlyfar, oherwydd nid meddwl heb gyfeiriad yn unig sydd gen i mewn golwg, ond meddwl dwys ac ymwybyddiaeth dreiddgar a synhwyrol. Mae'r athronydd yn pwyso a mesur ein meddwl a'n hymwybyddiaeth. Mae'r athronydd yn ymholi ynglŷn â gwybodaeth ac ystyr ac mae'n ceisio gwybodaeth systematig. Ar y cyfan, mae gan yr athronydd wybodaeth gyfundrefnol. Nid rhestr o sylwadau ar bobl a'u hamserau ond ymholiad treiddgar a threfnus i natur bywyd, y bydysawd a lle'r ddynoliaeth ynddo.

Dylai athroniaeth ateb pedwar prif gwestiwn yn ôl Immanuel Kant:

1. *Was kann ich wissen?* (Beth allaf ei wybod?)
2. *Was soll ich tun?* (Beth ddylwn ei wneud?)
3. *Was darf ich hoffen?* (Beth allaf obeithio amdano?)
4. *Was ist der Mensch?* (Beth yw dyn neu'r bod dynol?)[11]

Yn ei farn ef, etyb metaffiseg yn y cwestiwn cyntaf, etyb moeseg yn yr ail, crefydd y trydydd ac anthropoleg y pedwerydd.

Nid wyf am ddadlau mai athronydd yw T. H. Parry-Williams, ond gellir gweld eisoes o'r cwestiynau a restrir gan Kant ei bod yn debygol fod y llenor wedi ymhél â chwestiynau athronyddol a bod cysyniadau athronyddol yn

cael eu hamlygu, yn bennaf yn ei gerddi. Wrth gwrs, nid yw'r athroniaeth honno yn gwbl systematig ond serch hynny fe geir atebion yn ei farddoniaeth i rai o gwestiynau mwyaf dwys athroniaeth. Mae T. H. Parry-Williams, er enghraifft, yn myfyrio ar fyfyrio. Ceisia esbonio beth yw deall, ac ymhola ynglŷn â natur bodolaeth. Ceir ymgais i ddweud beth ddylid ei wneud, a hynny yng nghyd-destun y byd modern dryslyd a chymhleth. Ystyria'n ddwys hefyd yr hyn allwn obeithio amdano, nid yn unig fel bodau dynol yn gyffredinol, ond fel bodau sydd â'n gwreiddiau mewn gwlad a diwylliant arbennig hefyd. Ac o'r hyn a ddarllenais o'i waith (nid llenyddiaeth Gymraeg yw fy mhriod faes!) ystyria'n gyson a threiddgar beth yw dyn.

Felly, yn hytrach na dadansoddiad llenyddol o waith Parry-Williams, yr hyn a geir yn yr ysgrif hon yw trafodaeth athronyddol o'r syniadau a'r damcaniaethau a amlygir yn ei ganu. Ni roddir sylw i ddylanwad bywyd personol y llenor ar ei waith. Wrth gwrs, mae'n bosib fy mod wedi camddehongli rhai llinellau o'i gerddi, ond tybiaf i mi ddarganfod agwedd athronyddol weddol drawiadol a chyson yn ei waith.

Y mae'r gerdd 'Argyhoeddiad' yn trin pedwar cwestiwn Kant mewn ffordd amlwg iawn. Ynddi, ceir ystyriaeth o'r hyn allwn fel bodau dynol wybod amdanynt; yr hyn mae'n rhaid inni fel bodau dynol geisio'i wneud; beth allwn obeithio amdano a cheir sylw deallus a rhannol ddoniol ar beth yw dyn. Ceir dadl hirhoedlog mewn athroniaeth ynglŷn â'r cysylltiad rhwng rhyddid ewyllys a rheidrwydd ym mywydau'r hil ddynol. Ar y naill law, dadleuodd athronwyr fel Spinoza a Hobbes fod holl weithredoedd yr unigolyn yn cael eu pennu gan bwysau allanol neu achos uwch, sydd yn y diwedd, yn tanseilio unrhyw honiad o ryddid dyn. Ar y llaw arall, dadleua athronydd fel Fichte fod pob unigolyn yn achos ynddo'i hun a bod ganddo'r gallu i lywio'i fodolaeth ei hun. Egyr cerdd Parry-Williams gyda'r

honiad fod dyn yn gallu ymddangos fel un sydd â'i fodolaeth o dan ei reolaeth:

> Safwn, fel duw, ar gornel lle y try'r
>> Hen Lwybyr Coch wrth gopa'r Wyddfa fawr
> I'r chwith yn greicffordd wastad, ac yn hy ... [12]

Wedi ei arfogi â theimladau o hunan falchder, lle ymddengys fod popeth o dan reolaeth ewyllys dyn, y mae'r traethydd yn taflu carreg i lawr dibyn. Sicrwydd y traethydd o'i allu, ei argyhoeddiad, ei rym a'i ddylanwad a geir ar ddechrau'r gerdd. Gwêl y garreg yn dylanwadu ar griw 'o fân garegos' ac ymffrostia'r awdur yn ei allu i ddylanwadu ar ei amgylchfyd; 'Myfi fy hun ... a roes waith / I'r garreg wirion.'[13] 'Y duw, na b'ond ei grybwyll'[14] a roddodd gychwyn i'r daith, ond mae'r honiad hwn yn troi'n rhith unwaith i'r garreg ddiflannu o'r golwg. Erbyn y diwedd, mae'r traethydd yn amau ewyllys rhydd yr un a daflodd y garreg a'i allu i ddylanwadu ar y byd. Sylweddola:

> ... pan ddiflannodd hi,
> Nad oeddwn dduw − mai'r garreg oeddwn i.[15]

Ar y dechrau, ymdeimlir â grym a rhyddid y traethydd ond erbyn diwedd y gerdd, mae naws cwbl wahanol iddi. Gellir deall 'Argyhoeddiad' fel math o ddameg am yr oes fodern. Mae'r traethydd, erbyn y diwedd, yn ddiymadferth yn erbyn ei amgylchiadau. Symuda'r gerdd o gyfeirio at ryddid dyn i ansicrwydd ynglŷn â'n dealltwriaeth o'n hunan ac o natur. Rhybudd a geir. Ni ellir rheoli pob peth. Mae'n rhaid i'r unigolyn gydnabod ei fychander, er ei holl alluoedd a'i ddychymyg cryf. (Mae'n hawdd deall pam y daeth y bardd i'r casgliadau hyn yn 1919, flwyddyn ar ôl diwedd y Rhyfel Byd Cyntaf.) Y mae casgliadau'r gerdd yn troi'n golygon at ddau gwestiwn olaf Kant:

beth ddylwn i obeithio amdano, a beth yw dyn? Gan dderbyn dehongliad y traethydd o ffawd y garreg, a'i ffawd yntau yn ei dro, nid yw'n synhwyrol i ddisgwyl gormod oddi wrth ddyn. Er yr hyder ar y dechrau, ymddengys i'w obeithion ddod i ddim oherwydd y sylweddoliad nad oes gan ddyn fawr o rym.

Y mae'r gerdd hon yn enghraifft tu hwnt o dda hefyd o allu (athronyddol) Parry-Williams i feddwl am feddwl, neu ddangos ymwybyddiaeth dreiddgar o natur yr ymwybyddiaeth ddynol. Myfyrdod yw'r gerdd gyfan ar synhwyriad dyn o'i le yn y byd. Mae Parry Williams yn ymwybodol yn ei gerddi o baradocsau rhwng ymwybyddiaeth a dealltwriaeth yr hil ddynol. Gwelir hynny hefyd yn 'Gwahaniaeth':

> Na alw monom, Grist, yn ddrwg a da,
>> Saint a phaganiaid, ffyddiog a di-ffydd
>> Yn dduwiol ac annuwiol, caeth a rhydd,
> Yn gyfiawn ac anghyfiawn. – Trugarha,
> Canys nid oes un gaeaf nad yw'n ha',
>> Na chysgod nos nad yw'n oleuni dydd,
>> Nac un dedwyddwch chwaith nad ydyw'n brudd,
> Ac nid oes unrhyw Ie nad yw'n Na.[16]

Arddengys ddychymyg athronyddol dreiddgar wrth nodi anwadalwch ein dealltwriaeth o'n hunan ac o'r hil ddynol. Ond er ei ganfyddiad eglur o ddilechdid ein hymwybod, nid yw'n anobeithio. Er holl anwadalwch dyn a chymhlethdod y byd, fe ellir gweld 'y golau nad yw byth ar goll / Yng nghors y byd …'[17] (gan rai, o leiaf).

Natur Barddoniaeth

Cyn troi at ragor o gerddi Parry-Williams, edrychwn yn fras ar ddadansoddiad Kant o swyddogaeth barddoniaeth ymhlith y celfyddydau. Ymdrinia Kant â'r celfyddydau yn ei drydedd gyfrol o'i athroniaeth feirniadol. Cyhoeddwyd *Kritik der*

Urteilskraft (Beirniadaeth ar y ddawn i farnu) yn 1790 fel y gyfrol olaf yn system athronyddol Kant. Y mae heb amheuaeth, felly, yn ffrwyth athroniaeth aeddfed. Yn y gyfrol hon, dadleua mai rhan o'r celfyddydau llafar yw barddoniaeth ynghyd â rhethreg. Mae'n rhaid adrodd cerdd i'w mwynhau yn iawn.[18] Disgrifia rethreg fel 'y gelfyddyd o arfer gorchwyl y deall fel chwarae rhydd y dychymyg'.[19] Gwaith y deall yn gyffredinol yw llunio gwrthrychau ein profiad drwy gyfuno sythwelediad â chategorïau'r meddwl. Y mae'r deall yn dibynnu ar syniadau i ddod â threfn i gynnwys ein synhwyro. Ceir y syniadau (neu 'categorïau' chwedl Kant) hyn yn y drefn o reswm sydd yn gynhenid inni oll. Mae Kant yn gwahaniaethu rhwng rhesymeg ffurfiol (*formal logic*) a rhesymeg drosgynnol (*transcendental*). Mae'r cyntaf yn trin y dulliau boddhaol o osod dadleuon, ond mae'r ail yn fwy sylfaenol fyth gan ei fod yn darparu syniadau (categorïau) fel ansawdd, nifer a pherthynas sy'n ei gwneud yn bosib i ni feddwl a phrofi. Swyddogaeth y deall, yn ôl Kant, yw gosod cynnwys ein synhwyro o fewn fframwaith y categorïau hyn. Dim ond felly daw gwrthrychau (hynny yw, 'pethau') i'n hymwybod. Y mae'r un sydd yn arfer rhethreg yn rhoi lliw i gynnwys (pethau) ein deall wrth eu darlunio trwy chwarae rhydd syniadol y dychymyg. Mewn barddoniaeth awn o chwarae rhydd y dychymyg at ddealltwriaeth afaelgar. Y mae'r grefft o farddoni yn gallu cyflawni mwy na'r hyn mae hi'n addo. Mae'n cynnig diddanwch drwy osod geiriau a synau gyda'i gilydd mewn ffordd ddeniadol ond hefyd mae'n ychwanegu at ein deall. Yng ngeiriau Kant, mae barddoni'n 'bwydo ein deall yn chwareus'.[20] Yn wahanol i rethreg (sydd yn cynnig llai na mae hi'n addo), mae barddoniaeth yn addo llai na'r hyn mae hi'n gynnig. Yn ymddangosiadol, dim ond chwarae gyda syniadau y mae'r bardd, ond trwy'r briodas o syniadau a sain mewn cerdd, ychwanegir hefyd at ein dealltwriaeth.

Gellir cymharu dealltwriaeth Kant o swyddogaeth

barddoniaeth gyda'r darlun a gawn gan Parry-Williams yn *Elfennau Barddoniaeth*. Yn y llyfr hwn a gyhoeddwyd yn 1935, â'r awdur eisoes yn Brifardd, crynhoa 'amcan a swydd barddoniaeth' fel hyn: 'Peth i'w fwynhau a'i werthfawrogi ydyw … ac y mae dysgu ar fwynhau ac ymarfer a gwerthfawrogi'.[21] Casgliad gweddol wylaidd o gofio ei fod yn fardd amlwg. Ac y mae'r argraff wylaidd yn cael ei dyfnhau wrth inni ystyried 'er bod rhai, meddir, nad oes na cheisio dysgu nac ymarfer a all beri iddynt byth allu sugno unrhyw ddiddanwch o farddoniaeth, na chael dim gorfoledd ohoni, na gweld dim ynddi.'[22] Y mae'n amlwg nad yw Parry-Williams yn cydsynio â'r anffodusion hyn, ond nid yw'n anwybyddu'r sgeptigaeth ynglŷn â'i chrefft. Y mae'n cydnabod efallai nad 'oes amcan iddi o gwbl' er y mae'n ddigon ffyddiog ei bod yn 'diddanu rhyw ffordd neu'i gilydd.'[23]

Er mai diddanu yw amcan uniongyrchol gwaith celfyddydol, hynny yw tynnu ein sylw at brydferthwch y byd, neu brydferthwch gwrthrych a lleferydd dyn, nid hynny yn unig yw ei arwyddocâd. Yn ôl Kant, mae gwerthfawrogi prydferthwch rhywbeth yn dibynnu ar yr un gallu meddyliol a welir yn yr ymdrech i weithredu'n ddiffuant. Er bod esthteg a moesoldeb yn annibynnol ar ei gilydd ceir cysylltiad allweddol rhyngddynt. Megis yn achos moeseg, dibynna estheteg ar gyffredinoli ac ar gymdeithasu gydag eraill. Nid yw'n gwerthfawrogiad o waith celfyddydol yn rhywbeth cwbl bersonol a goddrychol. Wrth ganfod pleser mewn gwaith celfyddydol, rydym yn ystyried y pleser hwn fel rhywbeth y dylai pawb arall ei fwynhau hefyd. Yn ogystal, mae'r farn esthetig yn rhydd o'n buddiannau ein hunain ac eraill. Y mae'n annibynnol. Gwêl Kant y rhinweddau hyn fel rhai a berthyn hefyd i foeseg. Mewn moeseg, mae disgwyl inni farnu'n annibynnol ac yn ddiduedd ac mae'n allweddol mewn moeseg ein bod yn gallu cyffredinoli'r amcanion sydd yn sail i'n gweithredoedd. Mae'n hollbwysig fod yr 'egwyddor' tu ôl

i weithred yn un y gellir ei derbyn yn 'gyffredinol'.[24] I wneud hynny, mae'n rhaid inni gael agwedd ddiduedd. Yn wir, dyna graidd y ddeddf foesol sydd mor bwysig i Kant: er mwyn i weithred gyd-fynd â'r hyn sydd yn foesol gywir fe ddylai fod yn bosibl dychmygu'r bwriad y tu ôl iddi fel deddf naturiol mewn gwyddoniaeth y gall pawb ei derbyn, ac o ganlyniad ei dilyn.[25]

Yn ôl Kant, y mae barddoniaeth yn dibynnu ar synhwyro a deall. Y mae angen cytgord rhwng y ddau mewn cerdd. Hynny yw, fe ddylid llunio cerdd i apelio at y glust (gellir ei datgan yn hawdd a bydd rhediad clywedol iddi), ond fe ddylai hefyd, mewn ffordd sydd yn ymddangos yn ddamweiniol bron, ymestyn ein deall. Dylai rhigwm, er enghraifft, gynnig eglurhad ar brofiadau. Mae'n rhaid osgoi popeth cynlluniedig (*Gesuchte*) a llafurus (*Peinlich*) gan fod yn rhaid i gelf brydferth fod yn gelf rydd mewn dwy ystyr: sef nad gwaith cyflogedig yw nac ychwaith waith sydd yn gofyn am ymroddiad arbennig oddi wrth y gwrandäwr i'w fwynhau.[26] Pwrpas gwaith celfyddydol yw diddanu. Dadleua Kant ei bod yn amhosib dysgu sut i gyfansoddi barddoniaeth mewn modd cyfareddol neu ysbrydoledig, hyd yn oed o ddilyn rheolau'r gelfyddyd yn drwyadl.[27] Gellir dysgu sut i farddoni'n well wrth geisio efelychu enghreifftiau o farddoniaeth dda, ond yn y diwedd, dim ond trwy ryw allu cynhenid sydd yn perthyn i rai unigolion yn unig y gellir llunio cerdd brydferth. Yn fras, y mae'n rhaid bod yn athrylith i fod yn fardd o safon.

Er nad yw Parry-Williams yn dweud yr un peth yn union, mae'n cydnabod y perthyn 'dair agwedd' i farddoniaeth – 'y cyffro cychwynnol; y cyfrwng; a'r cydymdeimlad neu'r ymateb.'[28] Mae o'r farn mai rhywbeth anghyffredin iawn yw'r 'cyffro cychwynnol.' Gwêl Parry-Williams yr athrylith y sonia Kant amdano o'r tu mewn, fel petai:

ai rhywbeth y mae dyn yn ei geisio ac yn ei gael ydyw'r cyffro
hwn, ynteu rhywbeth y mae'n ei gael heb ei geisio? Y ddau i
raddau. Weithiau, ond yn anaml iawn, fe ddaw rhywbeth o rywle
i rai dynion, yn hollol ddigymell, unwaith yn y pedwar amser, neu
unwaith mewn oes, daw ambell dro yn gyfresau o gynyrfiadau. Y
mae dyn yn ei gael am ddim, fel pe bae.[29]

Yr un ddadl sydd gan Kant wrth ddadlau pam na ellir dysgu
barddoni'n gain. Wrth edrych ar waith ei gyfoeswr Wieland yn
yr Almaen, neu Homer, ni ellir egluro sut y daeth syniadau'r
gwaith at ei gilydd oherwydd nid yw'r awduron yn gwybod eu
hunain.[30] Rhodd gan natur yw talentau'r bardd sydd yn creu
'celfyddyd gain.'[31] Y mae'r ddawn yn marw gyda'r bardd. Fe
berthyn i athrylith natur na ellir ei ddyblygu: y mae'n rhaid aros
i natur ein gwobrwyo eto gydag athrylith newydd a fydd yn
cyfansoddi'n ei ffordd unigryw a deallus ei hun.

Wrth drafod y cyfrwng, y mae Parry-Williams yn cydnabod
y perthyn elfen bwysig o ddisgyblaeth i fod yn fardd:

> Un o arbenigion gwareiddiad ydyw mynegi'n gelfydd. Y mae
> gofyn rhyw fath o ddisgyblaeth ymwybodol neu anymwybodol.
> O ystyried barddoniaeth o safbwynt celfyddyd, nid yw ond arfer
> cyfrwng arbennig i fynegi rhywbeth yn hudol, yn effeithiol ac
> yn gofiadwy gydag eneiniad – rhoddi ffurf a threfn a dosbarth
> ar bethau, a thrwy hynny ddeffro dychymyg, creu ymateb a
> chydymdeimlad wrth drosglwyddo'r profiad, a pheri rhywbeth
> tebyg i orfoledd a gorawen mewn dyn.[32]

Cydnebydd Kant hefyd mai'r ddisgyblaeth oddi fewn i'r
cyfrwng sydd yn angenrheidiol i greu barddoniaeth dda. Y
mae'n rhaid wrth iaith gywir a chyfoethog, dilyn mydr, hynny
yw mecanwaith sydd yn cario'r gwaith.[33] Ond hefyd heb yr
ysbryd rhydd y tu ôl i'r cyfansoddi, daw'r holl waith i ddim.
Dyma'n union yw casgliad Parry-Williams. Mewn geiriau sydd
yn llawn ystyr llenyddol ac athronyddol dywed:

Peth prin ydyw'r cyffro cychwynnol, y weledigaeth wreiddiol, ond prinnach fyth ydyw gallu i arfer celfyddyd i'w fynegi. Ond yn rhyfedd iawn, y mae'r ddau beth yn cyd-ddigwydd i ambell un. Wrth fynegi y mae'n ymdeimlo â'r profiad; y mae'r ddau yn un iddo. Yn wir, rhyw fath o wyrth ydyw cynnyrch llenyddol felly; ond o ran hynny, i ddyn yn ei foddhau cyffredinol, gwyrth ydyw pob gwir gyfansoddiad barddonol.[34]

Bodolaeth a gwybod

Un o bynciau mawr yr hen fetaffisegwyr Groeg fel Parmenides a Zeno oedd natur bodolaeth. Gofynnid y cwestiwn yn gyffredinol, ond yn ein hoes ni, ceir mwy o bwyslais ar fodolaeth o'r safbwynt dynol. Y mae'r ddau yn dod dan sylw Parry-Williams yn y gerdd 'Dychwelyd'. Yma gwelwn allu'r bardd i gyfannu synhwyro a deall gan ddod i gasgliad athronyddol diddorol a chlodwiw:

Ni all terfysgoedd daear byth gyffroi
 Distawrwydd nef; ni sigla lleisiau'r llawr
Rymuster y tangnefedd sydd yn toi
 Diddim diarcholl yr ehangder mawr … [35]

Dengys y llinellau hyn wrthrychedd cysyniad y bardd o fodolaeth. Y mae bodolaeth yn mynd y tu hwnt i'n gorwelion personol a'n milltir sgwâr. Y mae bodolaeth wrthrychol yn ddi-ben draw, yn cynnwys y bydysawd a amlygir inni gan wyddoniaeth ac ymchwil di-dor dyn. Dengys Parry-Williams agwedd faterolaidd o'n gwneuthuriad ac o'n bod. Ond ar y llaw arall, mae 'yr ehanger mawr' yn cael ei gyferbynnu â'n gweithredoedd amheus ni:

Ac ni all holl drybestod dyn a byd
 Darfu'r tawelwch nac amharu dim
Ar dreigl a thro'r pellterau sydd o hyd
 Yn gwneuthur gosteg â'u chwyrnellu chwim.[36]

Mynega'r bardd pa mor fychan yw ein bodolaeth o'i gymharu â 'thro'r pellterau.' Nid yw dyn yn ymddangos yn llawer o gampwaith o'i gymharu â'r 'tangnefedd sydd yn toi' ei fodolaeth. Serch hynny, tynnir ein sylw at ffawd dyn a'r goddrychedd yr ydym yn ei brofi o ddydd i ddydd:

> Ac am nad ydyw'n byw ar hyd y daith
> O gri ein geni hyd ein holaf gŵyn
> Yn ddim ond crych dros dro neu gysgod craith
> Ar lyfnder esmwyth y mudandod mwyn … [37]

Creadur di-nod yw dyn yn y bôn. Ond gwêl Parry-Williams gysur personol i ddyn a dynoliaeth yn hynny:

> Ni wnawn, wrth ffoi am byth o'n ffwdan ffôl,
> Ond llithro i'r llonyddwch mawr yn ôl.[38]

Nid cheir cyfeiriad yn y gerdd hon, a gyhoeddwyd gyntaf yn 1931, at Dduw na chrefydd ond mae awyrgylch lled grefyddol yn y cwpled clo trawiadol. Croesawa'r 'llonyddwch mawr' ni'n ôl i'n man cychwyn.

Cerdd ddiddorol arall o safbwynt dehongliad Parry-Williams o fodolaeth yw 'Amser'. Cred rhai athronwyr fod amser a lle yn fodau ynddynt eu hunain. Hynny yw, yn absenoldeb meddwl a syniadau dyn, fe fyddai amser a lle yn bodoli beth bynnag. Un a gredai hynny oedd Newton, ond arweiniodd ei athroniaeth o natur realiti at broblemau dybryd. Ni chafodd ei athrawiaeth ddiriaethol o amser a lle ei dderbyn gan bawb. Y mae gan Parry-Williams ddehongliad tra gwahanol o amser yn ei gerdd. Pwysleisia o'r dechrau oddrychedd amser, hynny yw, mai syniad ydyw sydd yng nghlwm wrth ein bodolaeth ddynol ni:

> Er nad ydyw ond dim, y mae
> Yn gallu gwneud difrod a llanastr a gwae,

Heb ddim ond gadael i bawb yn ei dro
Ddirywio a darfod a mynd o go' –

Y drindod anegni sy'n dangos nad yw
Bywyd yn ddim ond bustachu byw,

Ac nad yw amser o awr i awr
Yn ddim ond dim a'i ben at i lawr.[39]

Nid oes sôn o gwbl yn y gerdd hon am fodolaeth wrthrychol amser. Gall yr awdur ond ei ddeall o safbwynt ein bywydau ni. Rhywbeth llawn paradocs ydyw. Ni ellir ei weld, ni ellir ei synhwyro. Cyfeirio y mae at newid ac anwadalwch ein profiad: 'Heb ddim ond gadael i bawb yn ei dro / Ddirywio a darfod a mynd o go'.[40] Amser ei hun sy'n rhoi inni'r 'drindod anegni', tri chyflwr sydd heb gyffro a bywiogrwydd, a ddynoda ar yr un pryd natur anwadal, dros dro bywyd ei hun. Erbyn diwedd y gerdd, mae dinodedd amser yn troi'n symbol o'n stad feidrol. Er mor ddinod yw amser, y mae serch hynny yn ein dal yn ei rwydwaith ac yn mowldio'n bywydau.

Un arall o gerddi Parry-Williams sydd yn awgrymu syniad o fodolaeth yw 'Geiriau'. Y mae tinc athronyddol tu hwnt iddi sydd yn plesio un a gafodd brofiad o athroniaeth Eingl-Americanaidd yr ugeinfed ganrif. Elfen bwysig yn y traddodiad hwnnw oedd yr athroniaeth ieithyddol a ymlynai llawer o athronwyr wrthi. Ymddengys i'r gerdd gyfleu yn gryno un o wersi pwysig yr athroniaeth ieithyddol honno:

Ni wn, yn wir, pa hawl a roed i mi
I chwarae o gwmpas â'ch hanfodau chwi [41]

Y mae'r cwpled hwn yn dangos parch enbyd (bron yn grefyddol) Parry-Williams at iaith ac at eiriau. Gwelir yr un parch gan

athronwyr Wittgensteinaidd y cyfnod diweddar. Ond mae gwahaniaeth. Rhydd yr athronydd Wittgensteinaidd awdurdod epistemolegol i'r defnydd pob dydd hwn.[42] Yn eu tyb hwy, dylid cyfyngu'r hyn a ellir ei ddweud yn synhwyrol am y byd i iaith pob dydd. Ond y mae pwyslais Parry-Williams ar bwysigrwydd iaith a geiriau'n dra gwahanol:

A'ch trin a'ch trafod fel y deuai'r chwiw
A throi a throsi'ch gogoniannau gwiw;[43]

Nid yw Parry-Williams yn derbyn awdurdod defnydd pob dydd o'r iaith o bell ffordd. Y mae'n gosod sialens i'r defnydd hwn trwy drin a thrafod geiriau 'fel y deuai'r chwiw.' Y mae'n cyfoethogi ei fywyd trwy drin geiriau a 'chwarae campau â'ch hanfodau chwi.' Gwna Parry-Williams hi'n amlwg iddo ennill llawer mwy wrth fod mor hy. Roedd yn fraint iddo osod geiriau cyffredin mewn cysylltiad â chyferbyniadau anghyffredin. Ond yn y diwedd mae'n cydnabod ei ddyled i gyfoeth iaith, a hynny yn y ffordd fwyaf angerddol. Mae'n cydnabod yr hyn a elwodd arno wrth ymhél â geiriau:

Ond wrth ymyrraeth â chwi oll ac un
Mi gefais gip ar f'anian i fy hun.[44]

Yn wahanol i'r athronydd ieithyddol sydd yn gofyn inni fanylu ar iaith i weld terfynau ein gwybodaeth, wrth fanylu ar iaith fel crefftwr geiriau, fe ddaeth y bardd i adnabod ei hun yn well.

Beth ddylwn ei wneud?

Yn fy marn i, pwysleisia Parry-Williams amwysedd problemau moesegol. Derbynia fod yn rhaid inni ddilyn ein cydwybod a gwneud ein dyletswydd ond nid yw'n dyletswydd yn hawdd i'w ddirnad bob tro. Y mae ganddo soned hyfryd sydd yn

dwyn y teitl 'Cydbwysedd.' Ynddi mae'n sôn am garedigrwydd ymhongar ei fam na wrthododd 'gardod erioed / I'r haid fegerllyd a fu'n crwydro'n hir.'[45] Mae'n rhoi'r argraff ei fod ef yn cymharu'n wael â hi wrth iddo un tro wrthod 'gardod i ryw lafn o ddyn' wrth 'gornel un o'r strydoedd yn y dref.'[46] Mae'n amlwg i Parry-Williams feirniadu'r dyn 'a fegiai'n feiddgar â chwynfanllyd lef.'[47] Ond y mae'n esgusodi'i hun am iddo fod mewn 'ffrwst' drwy sicrhau y daw cydbwysedd drwy ei fam sydd 'rwy'n siŵr, yr un awr yn rhoi clamp / O gardod dwbwl gartref i hen dramp.'[48] Credaf fod y bardd yn oddefgar tuag at ein gwendidau ac mae'n ymwybodol o gymhlethdod (ac eironi) bywyd. Fel y dywed yn y rhigwm 'Celwydd':

Gwae ni ein dodi ar dipyn byd
Ynghrog mewn ehangder sy'n gam i gyd,

A'n gosod i gerdded ar lwybrau nad yw
Yn bosib eu cerdded – a cheisio byw;[49]

'Hon'

Yn awr, rwyf am droi at y maes gwleidyddol lle gwelwn yr un ymddygiad amwys tuag at sut i weithredu. Tybia Parry-Williams nad oes sicrwydd fod cyfiawnder yn ennill pob tro. Rhybuddia ef yn 'Celwydd' mai 'Twyllwr wyf innau. Pwy sydd nad yw / Wrth hel ei damaid a rhygnu byw?'[50] Ac fel mae'n cyffesu mewn 'awr ddu': 'Cryfach yw'r gadwyn na grym y gwir, / Trech ydyw'r nos na'r goleuddydd clir.'[51] Y mae ei foeseg yn cael ei hollti rhwng gobaith ac ofn.

Dengys Parry-Williams ei fod yn ymwybodol o broblemau gwleidyddol, ynglŷn â chenedlaetholdeb yn arbennig. Nid yw'n ymdeimlad sydd heb ei feiau, ond hefyd y mae'n anodd ei osgoi. Gwelir ei amwysedd yng ngeiriau cyfarwydd agoriadol y gerdd 'Hon':

Beth yw'r ots gennyf i am Gymru? Damwain a hap
Yw fy mod yn ei libart yn byw. Nid yw hon ar fap

Yn ddim byd ond cilcyn o ddaear mewn cilfach gefn,
Ac yn dipyn o boendod i'r rhai sy'n credu mewn trefn.[52]

Er bod goblygiadau gwleidyddol y pennill hwn yn anodd ei osgoi, yr hyn sydd yn fy nharo'n bennaf ynglŷn â'r llinellau hyn yw eu moderniaeth. Y mae'r cwlwm rhwng yr unigolyn â'i wlad yn fater o ffawd. Ymddengys fod Parry-Williams yn ymwybodol o dueddiadau athronyddol ei oes – yn enwedig y ddau ddegau – sef Ffenomenoleg a Dirfodaeth. Mae'r gosodiad mai 'damwain a hap' yw ei fod yng Nghymru'n byw yn ein hatgoffa o syniad Heidegger, awdur *Sein und Zeit*, o'n cyflwr tafliedig (*geworfen*) yn y byd. Ymdrech y dirfodwr yw dod i delerau â'n *Geworfenheit* – y ffaith ein bod wedi cael ein taflu i'r byd.[53] Y mae'r syniad o *Geworfenheit* yn ein hatgoffa o ansicrwydd ac anghysondeb bywyd. Nid ydym yn gyfrifol am y man na'r amser y ganwyd ni ynddo. Nid yw'n cyfrifoldebau'n amlygu eu hunain inni mewn fflach. Mae gorfodaeth arnom i bwyso a mesur sut i ymddwyn. Gwêl y bardd, nid yn unig ansicrwydd dwys yn ein cyflwr, ond agwedd ddigri hefyd:

A phwy sy'n trigo'n y fangre, dwedwch i mi.
Dim ond gwehilion o boblach? Peidiwch, da chwi,

Â chlegar am uned a chenedl a gwlad o hyd:
Mae digon o'r rhain, heb Gymru, i'w cael yn y byd.

'R wyf wedi alaru ers talm ar glywed grŵn
Y Cymry bondigrybwyll, yn cadw sŵn.[54]

Yr ateb i'r 'grŵn' yw myfyrio ychydig am ein cyflwr, fel y gwna'r bardd:

Mi af am dro, i osgoi eu lleferydd a'u llên,
Yn ôl i'm cynefin gynt, a'm dychymyg yn drên.

A dyma fi yno. Diolch am fod ar goll
Ymhell o gyffro geiriau'r eithafwyr oll.

Dyma'r Wyddfa a'i chriw; dyma lymder a moelni'r tir;
Dyma'r llyn a'r afon a'r clogwyn; ac, ar fy ngwir,
Dacw'r tŷ lle'm ganed.[55]

Wedi mynd yn ôl i'r man lle y'i magwyd, sylweddola:

... Ond wele, rhwng llawr a ne'
Mae lleisiau a drychiolaethau ar hyd y lle.

Rwy'n dechrau simsanu braidd; ac meddaf i chwi,
Mae rhyw ysictod fel petai'n dod drosof i;

Ac mi glywaf grafangau Cymru'n dirdynnu fy mron.
Duw a'm gwaredo, ni allaf ddianc rhag hon.[56]

Y mae'n anodd gwybod union deimladau'r awdur
at genedlaetholdeb. Yng nghyd-destun ei gynulleidfa o
ddarllenwyr − y Cymry Cymraeg − mae'n sicr i hwn fod yn
gwestiwn allweddol. A yw'r awdur yn ymwrthod yn llwyr ag
unrhyw genedlaetholdeb a gwladgarwch? Ar y cyfan, gellir
dychmygu fod y mwyafrif llethol o'r rheini sydd â diddordeb
yn y 'pethe' yn gefnogwyr Plaid Cymru ac felly yn gefnogol
i'r ymgyrch i gael annibyniaeth i Gymru. Ar y naill law, gellir
casglu o 'Hon' ei fod yn annhebygol ei fod yn cydymdeimlo'n
llwyr gyda'r ymgyrch honno. Ond ar y llaw arall, ni ellir casglu
ychwaith ei fod yn condemnio'r ymgyrch yn ei chyfanrwydd.
Yn wir, erbyn diwedd y gerdd gwelwn yr awdur 'yn simsanu
braidd' ac yn derbyn fod gwladgarwch o ryw fath yn anochel.
Ond byrdwn hanner cyntaf y gerdd yw y dylai hyn ddigwydd

– yr ymrwymiad i wladgarwch – o fewn ffiniau amlwg. Nid rhywbeth i'w groesawu yn ddi-gwestiwn yw gwladgarwch. Nid yw pob ffurf o garu gwlad i'w dderbyn yn ddi-ffael. Ar adegau, mae gwladgarwch yn amherthnasol a hyd yn oed yn wrthun. Gwelodd yr awdur sawl enghraifft o'r agwedd wrthun hon ym mywyd yr Almaen (gwlad a oedd, fe dybiwn, yn agos at ei galon oherwydd iddo dreulio cymaint o amser yno) yn ystod oes ef ei hun. Y mae'n debyg hefyd, nad oedd Mussolini na Franco ychwaith, wedi tawelu ei feddwl parthed apêl ddeublyg ac anfoddhaol cenedlaetholdeb eithafol. Gellir gweld y gerdd 'Hon' nid yn unig fel cerdd sydd yn ymwrthod â chenedlaetholdeb eithafol, ond hefyd fel cerdd sydd yn ceisio cyfiawnhau gwladgarwch perthnasol a derbyniol. Ceisia Parry-Williams gysoni gwladgarwch gyda bydgarwch dyneiddiol.

Beth yw dyn?

Yn fy marn i, nid dirfodwr llwyr yw Parry-Williams. Nid yw'n cefnu'n llwyr ar foderniaeth a'r Ymoleuad. Gwelaf yn agwedd y bardd tuag at ddyn (yr ateb i'r cwestiwn: 'beth yw dyn?') yr un ddeuoliaeth ag a welir yn athroniaeth Kant – y ddeuoliaeth rhwng y dyn deallusol, rhesymol a'r dyn ffenomenolegol, cig a gwaed. Y mae'r bardd yn ymwybodol bod elfen o gnawd 'di-lun' yn ein gwneuthuriad sydd 'yn cael y fath sbort am ei ben ei hun'.[57] Ond hefyd y mae'n ymwybodol o'n gallu (rhai yn arbennig) i weld 'y golau' 'yng nghors y byd'.[58] Gwelir yr un agwedd ddeublyg at natur a dyn yn ei gerdd 'Un a Dau':

> Ni allodd y gwyddorau gorau a gaed,
>> Er chwilio daear a rhychwantu'r nef,
> Ddatguddio hollt rhwng ysbryd dyn a'i waed
>> Na therfyn rhwng ei gorff a'i enaid ef;
> Am nad oes rhyngddynt hwy na bwlch na ffin
>> Na dim ond maith orgyffwrdd, neu eu bod

Mor glòs i'w gilydd, dan eu planed flin,
 Â'r undod tynnaf sydd yn nhrefn y rhod.
Er dweud mai rhinwedd pur yw'r naill i gyd
 Ac nad yw'r llall ond garw lwch y llawr,
Mae'r deunydd dwbl yn sylwedd digon drud
 I ennyn trachwant y Pŵerau Mawr;
Canys, er gwaetha' 'r sôn am ffein a rwff,
Mae Nef ac Uffern am feddiannu'r stwff.[59]

Cyhoeddwyd y gerdd hon yn wreiddiol yn *Lloffion* (1942). Mae'n debyg felly iddi gael ei chyfansoddi yng nghysgod yr Ail Ryfel Byd. Dengys allu Parry-Williams i ddod â syniadau at ei gilydd am anian dyn a'i sefyllfa gymdeithasol a gwleidyddol. Canolbwyntia yn y pedair llinell gyntaf ar natur ddeublyg dyn: y bod ysbrydol a'r bod cig a gwaed, diriaethol. Un o brif ddadleuon y gerdd yw na ellir gwahanu'r naill agwedd ar y natur ddynol oddi wrth y llall. Y mae dyn yn anorfod yn perthyn i'r byd corfforol a'r byd deallusol. Mae ein cymeriad ffisegol yn plethu'n ein cymeriad ysbrydol, fel y mae'r gerdd yn ei fynegi: 'nad oes rhyngddynt hwy na bwlch na ffin.' Yn hytrach na dadlau bod y ddau beth ynghlwm â'i gilydd yn y natur ddynol, dadleua'r bardd hefyd bod y ddeuoliaeth hon yn dylanwadu ar y byd sydd ohoni. Priodola wrthddywediadau'r byd i'r hollt rhwng natur ddiriaethol, gnawdol y bod dynol a'i natur ysbrydol a deallusol. Wrth fynnu bod y 'deunydd dwbl' hwn yn 'ennyn trachwant y Pwerau Mawr' dengys ei fod yn teimlo fod yr hil ddynol wrth wraidd ei brif broblemau. Oherwydd hynny nid ydym heb gysur.

Gallwn ddychmygu mai ysbryd dyn yn y diwedd fydd yn cael y gorau. Ceir llawer o dystiolaeth i fawredd galluoedd ysbrydol dyn: fel y dywed Parry-Williams yn y gerdd 'Ffynnon':

Yn nwyster einioes dyn y mae ar gael
 Ffynnon o rinwedd sy'n byrlymu'n lli.[60]

Ond ni ellir dibynnu ar y 'ffynnon o rinwedd' hon, gan fod ysbryd dyn ynghlwm wrth ei fodolaeth gorfforol. Y mae'r 'ffein a rwff'[61] ynom i gyd.

Wrth gloi

Mae'n amlwg nad oedd Parry-Williams yn ceisio bod yn athronydd. Ei uchelgais oedd bod yn fardd ac yn ysgolhaig yn ei briod faes o ieitheg a'r Gymraeg. Ond y mae gogwydd diamheuol yn ei waith tuag at athroniaeth -- yn yr ystyr cyffredinol o athroniaeth sef chwilfrydedd ac ymholi ynghylch natur, bodolaeth a'r ddynoliaeth. Gwelwn ar ddiwedd yr ysgrif 'Llenydda' nad yw'n blaenoriaethu'r gwirionedd yng ngwaith llenor, ond mae'r gwirionedd yn sylfaenol bwysig i'r athronydd wrth gwrs. Y mae o bwys enfawr i'r athronydd, nid yn unig fod ffurf dadl yn gywir, ond hefyd bod ymgais ynddi i gael at sylwedd sydd hefyd yn wir. Ond, er hynny, dylid cydnabod fod yna agwedd sylweddol i lenydda sydd yn cydymffurfio ag amcan yr athronydd mewn athroniaeth ymarferol, hynny yw, yr athroniaeth sydd yn anelu at foeseg gyson a diffuant. Dywed Parry-Williams: 'ond wedi'r cwbl, y gwir beth hanfodol mewn llenydda ydyw diffuantrwydd, cywirdeb ysbryd. Ni wnaeth ryw lawer beth fo natur "gwirionedd" y deunydd, os cafodd y llenor ef, ond cael gonestrwydd mynegiant. Hoced anesgusodol ydyw ffug-lenydda.'[62]

Perthyn i lenydda, yn bennaf oll felly, yr ymgais i fod yn gwbl ddiffuant. Yn ôl y bardd, dylid gweld mewn gwaith llenyddol ymdrech i fynegi gwerthoedd cyson. Mae'n rhaid arddel 'ysbryd' cywir, hynny yw, dylid ceisio byw bywyd cyfiawn. Golyga hefyd fynegi ymwybyddiaeth ddeallus o ogoniant y byd naturiol, nid yn unig yn ein bro, ond hefyd ar y ddaear gyfan a'r bydysawd a geir tu hwnt iddi. Er mai amcan pennaf y bardd i'w ddiddanu, dylid gwneud hynny o fewn fframwaith deniadol a didwyll. Y mae llenydda'n grefft sydd yn amlygu

ein rhinweddau fel bodau dynol. 'Dyma paham a geisir egluro weithiau fod celfyddyd ac ysbrydoliaeth yn cyd-ddigwydd, fod deunydd cân a'i chynghanedd yn cyd-dyfu, megis croen am afal.'[63]

Nodiadau

[1] Parry-Williams, T. H., 'Llenydda', *Casgliad o Ysgrifau* (Llandysul: Gomer, 1992), tt. 88-9.

[2] Morgan, Dyfnallt, *Rhyw Hanner Ieuenctid* (Caerdydd: Gwasg Prifysgol Cymru, 1971), t. 18.

[3] Ibid, t. 59.

[4] Ibid, t. 61.

[5] Price, Angharad, *Ffarwel i Freiburg* (Llandysul: Gomer, 2015), t. 132.

[6] Ibid.

[7] Ibid.

[8] Ibid, t. 133.

[9] Ibid.

[10] Ibid.

[11] Kant, Immanuel, *Cambridge Edition of the Works of Immanuel Kant* (Caergrawnt: Cambridge University Press, 2002).

[12] Parry-Williams, T. H., 'Argyhoeddiad', *Detholiad o Gerddi* (Llandysul: Gomer, 1972), t. 26.

[13] Ibid.

[14] Ibid.

[15] Ibid.

[16] Parry-Williams, T. H., 'Gwahaniaeth', *Detholiad o Gerddi* (Llandysul: Gomer, 1972), t. 22.

[17] Ibid.

[18] Fel y dywed Parry-Williams, 'peth mud yw'r iaith ysgrifenedig, ac nid oes unrhyw synnwyr mewn "iaith fud". Felly, fe ddylid darllen a chlywed sŵn barddoniaeth, neu, os darllenir yn ddistaw, ddychmygu clywed y sŵn. Trwy'r clyw yr â barddoniaeth i mewn.'(Parry-Williams, T. H, *Elfennau Barddoniaeth* (Caerdydd: Gwasg Prifysgol Cymru, 1939), t. 5.)

[19] Kant, Immanuel, *The Critique of the Power of Judgment* (Caergrawnt: Cambridge University Press, 2000), t. 198.

[20] Ibid.

[21] Parry-Williams, T. H., *Elfennau Barddoniaeth* (Caerdydd: Gwasg Prifysgol Cymru, 1939), t. 1.

[22] Ibid.

[23] Ibid.

[24] Kant, Immanuel, *Practical Philosophy* (Caergrawnt: Cambridge University Press, 1997), t. 3.

[25] Ibid, t. 73.

[26] Ibid, t. 198.

[27] Ibid t. 187.

[28] Parry-Williams, T. H., *Elfennau Barddoniaeth* (Caerdydd: Gwasg Prifysgol Cymru, 1939), t. 1.

[29] Ibid, t. 2.

[30] Kant, Immanuel, *Practical Philosophy* (Caergrawnt: Cambridge University Press, 1997), t. 188.

[31] Ibid, t. 186.

[32] Parry-Williams, T. H., *Elfennau Barddoniaeth* (Caerdydd: Gwasg Prifysgol Cymru, 1939), t. 4.

[33] Kant, Immanuel, *Practical Philosophy* (Caergrawnt: Cambridge University Press, 1997), t. 183.

[34] Parry-Williams, T. H., *Elfennau Barddoniaeth* (Caerdydd: Gwasg Prifysgol Cymru, 1939), t. 4.

[35] Parry-Williams, T. H., 'Dychwelyd', *Detholiad o Gerddi* (Llandysul: Gomer, 1972), t. 39.

[36] Ibid.

[37] Ibid.

[38] Ibid.

[39] Parry-Williams, T. H., 'Amser', *Detholiad o Gerddi* (Llandysul: Gomer, 1972), t. 52.

[40] Ibid.

[41] Parry-Williams, T. H., 'Geiriau', *Detholiad o Gerddi* (Llandysul: Gomer, 1972), t. 50.

[42] Gweler Phillips, Dewi, Z., *Ffiniau* (Talybont: Lolfa, 2008), tt. 83-84.

[43] Parry-Williams, T. H., 'Geiriau', *Detholiad o Gerddi* (Llandysul: Gomer, 1972), t. 50.

[44] Ibid.

[45] Parry-Williams, T. H., 'Cydbwysedd', *Detholiad o Gerddi* (Llandysul: Gomer, 1972), t. 27.

[46] Ibid.

[47] Ibid.

[48] Ibid.

[49] Parry-Williams, T. H., 'Celwydd', *Detholiad o Gerddi* (Llandysul: Gomer, 1972), t. 6.

[50] Ibid.

[51] Ibid.

[52] Parry-Williams, T. H., 'Hon', *Detholiad o Gerddi* (Llandysul: Gomer, 1972), t. 88.

53 Thomas, J. Heywood (golygwyd gan E. Gwynn Matthews a D. Densil Morgan), *Dirfodaeth, Cristionogaeth a'r Bywyd Da* (Talybont: Y Lolfa, 2016), t. 20.

54 Parry-Williams, T. H., 'Hon', *Detholiad o Gerddi* (Llandysul: Gomer, 1972), t. 88.

55 Ibid.

56 Ibid.

57 Parry-Williams, T. H., 'Celwydd', *Detholiad o Gerddi* (Llandysul: Gomer, 1972), t. 6.

58 Parry-Williams, T. H., 'Gwahaniaeth', *Detholiad o Gerddi* (Llandysul: Gomer, 1972), t. 22.

59 Parry-Williams, T. H., 'Un a Dau', *Detholiad o Gerddi* (Llandysul: Gomer, 1972), t. 76.

60 Parry-Williams, T. H., 'Ffynnon', *Detholiad o Gerddi* (Llandysul: Gomer, 1972), t. 75.

61 Parry-Williams, T. H., 'Un a Dau', *Detholiad o Gerddi* (Llandysul: Gomer, 1972), t. 76.

62 Parry-Williams, T. H., 'Llenydda', *Casgliad o Ysgrifau* (Llandysul: Gomer, 1992), t. 89.

63 Ibid.

Rheswm a hen chwedlau: Cyngor Jac Glan-y-gors

Darlith Goffa Merêd

E. Gwynn Matthews

P E BAI YMCHWILWYR YN dibynnu ar gyhoeddiadau Merêd i fesur ei gyfraniad i athroniaeth, byddent yn cael camargraff ddifrifol. Er eu bod yn uchel o ran safon, nid ydynt yn helaeth o ran nifer. Nid drwy'r gair printiedig y gwnaeth ei gyfraniad pwysicaf i'r maes ond drwy'r hyn a alwaf yn 'athronyddu byw' – drwy'r ddeialog Socrataidd. Yr oedd ei holi yn dreiddgar, ac weithiau yn feirniadol, ond bob amser yn werthfawrogol. Yr oedd ei haelioni ysbryd yn nodwedd y byddwn yn ei thrysori tra cofiwn amdano. Ef yn ddiau oedd prif gonglfaen Adran Athronyddol Urdd y Graddedigion. Roedd ganddo ddiddordeb arbennig yn y to ifanc, myfyrwyr ac academyddion oedd yn cychwyn ar eu gyrfa, ac i Merêd mae'r diolch fod gan y Coleg Cymraeg Cenedlaethol ddarlithyddiaeth genedlaethol mewn athroniaeth.

Yn un o'n sgyrsiau olaf, dywedodd Merêd mai un bwriad na fyddai bellach yn debygol o'i gyflawni oedd ysgrifennu llyfr ar Jac Glan-y-gors. Wn i ddim beth fyddai ganddo i'w ddweud am Jac Glan-y-gors, nac yn wir beth fyddai ei agwedd tuag ato. Yn sicr, nid oedd Glan-y-gors yn athronydd, nac yn feddyliwr gwreiddiol hyd yn oed, serch hynny, mae i lawer o'i syniadau achau athronyddol diddorol. Felly, yn y ddarlith goffa hon, fe geisiaf olrhain tarddiad syniadol rhai o'r safbwyntiau a gafwyd

gan Glan-y-gors yn ei ddau lyfr, *Seren Tan Gwmmwl* (1795) a *Toriad y Dydd* (1797). Brodor o'r hen Sir Ddinbych oedd Jac, neu John Jones a rhoi ei enw bedydd iddo. Tyddyn ym mhlwyf Cerrigydrudion yw Glan-y-gors, ac yno y'i ganed yn 1766 yn fab i Laurence a Margaret Jones. Amlygodd ddawn prydyddu yn ŵr ifanc, ac mae nifer o gerddi a baledi o'i eiddo ar gael o hyd.[1] Mae llawer ohonynt yn dathlu'r bywyd cefn gwlad y bu ef yn rhan ohono ym mro Uwchaled. Fe'u nodweddir gan hiwmor a thynnu coes, ond mae'r doniolwch yn fynych yn fynegiant o ddychan a beirniadaeth gymdeithasol. Am resymau nad ydynt bellach yn hysbys, fe ymfudodd Jac i Lundain yn 1789, ac yno y bu'n byw tan ei farwolaeth yn 1821. Yn Llundain fe'i radicaleiddiwyd, a daeth yn lladmerydd syniadau gweriniaethol a rhydd-ymofynnol.

Yr oedd y modd y llwyddodd y trefedigaethau Americanaidd i sefydlu gweriniaeth annibynnol yn 1776 wedi sbarduno trafodaeth a dadlau ym Mhrydain ac Ewrop ar egwyddorion sylfaenol llywodraeth. Yn Ffrainc gwelwyd chwalu'r drefn wleidyddol yn llwyr a sefydlu gweriniaeth yno drwy chwyldro yn 1789. Mewn ymgais i wrthsefyll ymlediad y Chwyldro Ffrengig aeth Prydain Fawr i ryfel yn erbyn Ffrainc yn 1793, ac yn ystod yr argyfwng hwnnw yr ymddangosodd llyfrau gweriniaethol Glan-y-gors.

Is-deitl *Seren Tan Gwmmwl* yw, 'ychydig sylw ar frenhinoedd, escgobion, arglwyddi etc., a llywodraeth Lloegr yn gyffredinol wedi ei ysgrifennu ar gyfer y Cymru uniaith.' Apêl at hanes yw rhan gyntaf y gwaith, hanes cynnar y byd a hanes cynnar Prydain. Ffynhonnell Glan-y-gors ar gyfer hanes cynnar y byd yw'r Beibl, a'i ffynhonnell ar gyfer hanes cynnar Prydain yw *Drych y Prif Oesoedd*, Theophilus Evans. Dewisodd yr enghreifftiau gwaethaf o frenhinoedd i'w trafod. Fel y dywed ar gychwyn y drafodaeth:

chwenychwn ddal ychydig sylw, gymmaint o erchylldod a ddioddefodd dynolryw o herwydd brenhinoedd, er amser Nimrod [y brenin cyntaf i'w enwi yn y Beibl], hyd amser Louis XVI, o Ffrainc a gafodd dori ei ben ar yr 21 o Ionawr 1793, ac o'i achos ef y mae myrddiwnau wedi colli eu bywyd, er hynny hyd y pryd hyn.[2]

Mae gweddill *Seren Tan Gwmmwl*, sef deuparth y gwaith, yn trafod diffygion ac anghyfiawnderau trefn wleidyddol y dydd. Yn achos y Goron a'r bendefigaeth, mae Glan-y-gors yn ymosod ar yr egwyddor etifeddol. Yn achos y Tŷ Cyffredin mae'n feirniadol o'r llwgrwobrwyo cyffredinol, cyfyngiad y bleidlais i dirfeddianwyr, cynrychiolaeth annigonol y dinasoedd, Aelodau Seneddol mud ac etholiadau ffarslyd. Mae'n feirniadol o'r egwyddor o eglwys sefydledig, ac yn cymeradwyo agwedd cyfansoddiad America at grefydd. Ac eto, er ei fod yn hael ei ganmoliaeth o America a Ffrainc, nid yw'n gefnogol i chwyldro ym Mhrydain, ond yn hytrach mae'n cynnig anogaeth i ymgyrchu dros gyfiawnder drwy'r senedd.

Is-deitl *Toriad y Dydd* yw 'sylw byr ar hen gyfreithiau ac arferion llywodraethol ynghyd a chrybwylliad am freintiau dyn, etc.' Mae'r cyfeiriad at 'freintiau dyn' yn dwyn i gof deitl un o lyfrau Saesneg dylanwadol y cyfnod, sef *Rights of Man* gan Thomas Paine, a gyhoeddwyd yn 1791. Mae dylanwad syniadau Paine yn drwm ar y ddau lyfr, ac aeth rhai o'i gyfoeswyr beirniadol cyn belled â galw gwaith Glan-y-gors yn gyfieithiad. Mae un gohebydd, yn dwyn y ffugenw 'Peris' yn cyfeirio yng nghyfnodolyn *Y Geirgrawn*, at '[g]anlynwyr Tom Paine; (un o ba rai yw Sion Jones, Cyfieithydd 'Seren Tan Gwmmwl') ...'[3] Ymgais i ddilorni Glan-y-gors oedd awgrymu mai cyfieithiad yw *Seren Tan Gwmmwl*.

Mae *Toriad y Dydd* yn llyfr byrrach a thynnach o ran ei ymresymu na *Seren Tan Gwmmwl*. Unwaith eto gwneir apêl at

hanes, ond gwir gryfder y gwaith yw'r apêl a wna at reswm. Yn gynnar yn y llyfr gosodir egwyddor sylfaenol iawn, fel hyn:

> Wedi i ddyn unwaith ddechrau myfyrio yn amyneddgar a didueddol ar ddull ac arferion y byd, y peth cyntaf a ddyleu ef ei wneud yw dal sylw manwl ar bob hen arfer, a hen chwedlau a'u pwyso y'nglorian ei reswm ei hun … [4]

Mae'r datganiad hwn yn ddiddorol a hanesyddol. Mae'n fynegiant clir yn Gymraeg o brif egwyddor yr Ymoleuad (*the Enlightenment*) gan ddwyn i gof ddatganiad Immanuel Kant yn ei ysgrif enwog *Beth yw Ymoleuad?* (1784):

> *Ymoleuad yw dyn yn tyfu allan o'i anaeddfedrwydd hunanosodedig. Anaeddferwydd* yw anallu unigolyn i ddefnyddio'i ddeall ei hun heb gyfarwyddyd un arall … Arwyddair ymoleuad felly yw: *Sapere aude!* Byddwch yn eofn i ddefnyddio eich deall *chi* eich hun.[5]

Gan fwrw 'mlaen gyda'r apêl at reswm, mae Glan-y-gors yn ein gwahodd i ddychmygu sefyllfa ddamcaniaethol lle bydd ymarfer rheswm yn ein tywys, gam wrth gam, tuag at ddealltwriaeth o egwyddorion llywodraeth.

> Er mwyn cael gweld yn eglur ddechreuad ac amcan llywodraeth, ac hefyd FREINTIAU ANIANOL dyn, gadewch i ni dybied i ryw nifer o bobl gael eu taflu i ryw ynys anghyfannedd, lle nad oedd greaduriaid dynol o'r blaen.[6]

Yn y frawddeg hon fe dducpwyd ynghyd nifer o syniadau cyfoethog iawn: rheswm, breintiau anianol dyn, dechreuad cymdeithas ac amcan llywodraeth.

Beth yn union yw 'breintiau anianol dyn'? Maent yn cyfateb i'r hyn a elwir yn Saesneg yn 'rights of man' neu 'natural rights'. Mae'r gair 'braint' yn anffodus gan fod amwysedd ynddo. Yr

ystyr cyntaf a rydd *Geiriadur Prifysgol Cymru* iddo yw 'hawl', a chredaf yn bendant mai dyma'r ystyr a fwriadodd Glan-y-gors. Felly, heddiw byddem yn fwy tebygol o gyfeirio at 'hawliau dynol' neu 'hawliau naturiol'. Am ryw reswm, yr ystyr Saesneg cyntaf a rydd *Geiriadur Prifysgol Cymru* i 'braint' yw 'priviledge'. Ond y mae 'natural priviledge' yn gysyniad cwbl ddryslyd gan fod 'braint' yn yr ystyr o 'priviledge' yn cael ei derbyn o law rhywun arall, nid yw'n beth cynhenid.

Mae i'r hawliau hyn, hawliau naturiol, (a bwrw eu bod yn bodoli) berthynas arbennig gyda rheswm. Mae'r geiriau hyn o Ddatganiad Annibyniaeth yr Unol Daleithiau (4 Awst 1776) yn hysbys inni oll:

> We hold these truths to be self-evident, 'that all Men are created equal,' 'that they are endowed by their Creator with certain unalienable Rights,' that among these are Life, Liberty, and the Pursuit of Happiness – That to secure these Rights, Governments are instituted among Men, 'deriving their just powers from the Consent of the Governed' …

Maentumir fod y gosodiadau y cyfeirir atynt yn amlwg ynddynt eu hunain (*self-evident*) heb fod angen am unrhyw dystiolaeth ychwanegol at y cysyniadau eu hunain i brofi eu gwirionedd. Gweithrediad rheswm ar ei ben ei hun sydd yn dangos eu gwirionedd. Byddai unrhyw dystiolaeth ar sail profiad neu ymchwil empeiraidd yn hollol amherthnasol i sefydlu gwirionedd neu anwirionedd gosodiadau o'r math hyn. Mewn geiriau eraill, maentumir fod cydraddoldeb a rhyddid yn rhan o'r cysyniad o berson dynol. Dywedir ymhellach eu bod yn nodweddion anamddifadadwy (*inalienable*) o berson dynol. Hynny yw, ni ellir bod yn berson dynol hebddynt. Nodweddion cysyniadol yw'r rhain. Nid ydynt i'w cymryd fel disgrifiad empeiraidd o bersonau dynol. Ar y lefel empeiraidd, diriaethol, materol, fe wyddom o'r gorau nad yw pawb yn gydradd o ran maint,

gallu a safle cymdeithasol. Gwyddom hefyd fod pob math o gyfyngiadau ar ryddid unigolion a grwpiau i weithredu yn union fel y dymunent.

Nid yw pob hawl yn anamddifadadwy, dim ond yr hawliau naturiol, neu anianol. Bydd unigolion yn derbyn hawliau mewn gwahanol sefyllfaoedd gan gymdeithas, ac ni fydd atal y mathau hyn o hawliau yn anwybyddiad o natur ddynol unrhyw un. Er enghraifft, nid yw gwrthod hawl i ferch bedair ar ddeg oed briodi, neu wrthod hawl i adeiladydd ddymchwel adeilad hanesyddol, yn sarnu eu hawliau dynol. Cymdeithas sydd yn rhoi ac yn atal hawliau felly, ac mae'n arwyddocaol mai teitl datganiad hanesyddol Cynulliad Cenedlaethol Ffrainc ar hawliau yn 1789 oedd 'Datganiad ar Hawliau Dyn a'r Dinesydd'. Dyma gydnabod fod rhai hawliau yn perthyn i ddyn yn rhinwedd y ffaith mai dyn ydyw, ac eraill yn deillio o'r ffaith mai dinesydd ydyw. Dim ond y math cyntaf sydd yn anamddifadadwy.

Daw'r gwahaniaeth sylfaenol rhwng y mathau hyn o hawliau yn amlwg iawn wrth i athronwyr fynd ati i geisio egluro eu tarddiad drwy gynnig damcaniaeth ar darddiad cymdeithas. Dyma'r math o ymresymiad a gawn gan Glan-y-gors gyda'r ddameg o'r teithwyr laniodd ar ynys anghyfannedd wedi llongddrylliad. Nid yw'r math hon o ddyfais, sef ceisio dychmygu sefyllfa lle mae cymdeithas a/neu wladwriaeth yn cael ei saernïo *ab initio* yn anghyffredin yn y canon athronyddol. Bu athronwyr wrthi ers dyddiau Platon yn adeiladu cymdeithasau a gwladwriaethau delfrydol gyda'r bwriad o ddatguddio ac arddangos egwyddorion sylfaenol. Un o'r diweddaraf i wneud hynny oedd John Rawls, athronydd gwleidyddol mwyaf dylanwadol yr ugeinfed ganrif, yn ei lyfr *A Theory of Justice* (1972). Yr enghreifftiau enwocaf, efallai, o athronwyr a ddefnyddiodd y math hon o ddamcaniaeth yw Thomas Hobbes, yn ei lyfr *Leviathan* (1651) a John Locke yn ei *Two Treatises of Government* (c. 1680)

Dechreua Hobbes wrth ddisgrifio'r amodau byw a fodolai

pe bai unigolion yn byw yn hollol rydd mewn byd cyn-gymdeithasol, mewn cyflwr o 'bawb drosto'i hun'. Mewn sefyllfa felly, a enwir gan Hobbes yn *Gyflwr Natur*, byddai pawb yn ymgiprys â'i gilydd am angenrheidiau bywyd. Hynny yw, yng Nghyflwr Natur mae pob unigolyn yn gystadleuydd yn erbyn y gweddill, cyflwr a ddisgrifir ganddo fel 'rhyfel pawb yn erbyn pawb'. Cyflwr o hunanoldeb noeth yw hyn lle nad oes unrhyw fath o foesoldeb. Nid oes ychwaith unrhyw ddiwylliant, diwydiant na hwsmonaeth yn bosibl. Mewn geiriau enwog mae Hobbes yn disgrifio ansawdd bywyd dan y fath amodau fel 'solitary, poor, nasty, brutish, and short'. Dan yr amodau hynny mae rhyddid gan bawb i ddefnyddio ei nerth fel y gwêl orau i ddiogelu ei fywyd ei hun, yr hyn a eilw Hobbes yn *Hawl Natur*. Ond, meddai, yn ôl *Deddf Natur*, a ddarganfyddir drwy reswm, gwaherddir unrhyw un rhag gwneud unrhyw beth allai ddinistrio ei fywyd neu'r modd i gynnal ei fywyd, neu i esgeuluso'r hyn a allai ddiogelu ei fywyd.

Yn dilyn hyn ceir cyfres o Ddeddfau Natur ganddo. Mae'r cyntaf yn dweud y dylai'r unigolyn, er mwyn ei les ei hun, geisio heddwch, ac mae'r ail yn dweud mai'r ffordd o wneud hynny yw drwy gytuno gydag eraill i ildio ei hawl i feddiannu popeth a ddymuna a'i ryddid i weithredu fel y mynno i'r graddau nes y bydd eraill yn barod i wneud hynny hefyd. Er mwyn sicrhau y bydd pawb yn cadw at eu haddewid, bydd gofyn i'r holl unigolion drosglwyddo eu hawliau unigol i un person (neu nifer benodol o bersonau, ond yn ddelfrydol i un person – y sofran) i weithredu grym gorfodaeth ar eu rhan. Dyma yw'r Cyfamod Cymdeithasol, ac egin y wladwriaeth.

Mae gan John Locke hefyd ddamcaniaeth am y Cyfamod Cymdeithasol, ond mae'n wahanol ar bwyntiau sylfaenol i ddamcaniaeth Hobbes. Mae'n cytuno gyda Hobbes y byddai unigolion yng Nghyflwr Natur yn rhydd i weithredu fel y mynnent, ond cred fod tuedd gydweithredol mewn unigolion

a gallent gyd-fyw yn heddychlon gan gynnal ei gilydd o'u gwirfodd mewn ysbryd o ewyllys da. Fel Hobbes hefyd mae'n credu fod arfer rheswm yn ein galluogi i ddarganfod Deddf Natur, ond cred yn wahanol i Hobbes mai gosod dyletswydd arnom i beidio â niweidio bywyd, iechyd, rhyddid nac eiddo unrhyw un arall a wna Deddf Natur.

Er mai bywyd heddychlon ar y cyfan yw bywyd yng Nghyflwr Natur yn ôl Locke, mae'n cydnabod fod rhai unigolion o bryd i'w gilydd am dramgwyddo Deddf Natur drwy niweidio bywyd neu eiddo cyd-ddyn. Er mwyn sicrhau'r grym i fedru cosbi'r drwgweithredwyr hynny a sicrhau cyfiawnder, bydd unigolion yn cytuno yn unfrydol i gyfuno â'i gilydd mewn Cyfamod Cymdeithasol. Ni chredai Locke, fodd bynnag, fod yr uned a grëwyd drwy'r Cyfamod yn wladwriaeth, ond yn hytrach yn gymuned ('community' neu 'civil society' yw ei dermau). I greu gwladwriaeth (yr hyn a eilw ef yn 'commonwealth') byddai angen cam pellach. Yn ôl un o esbonwyr diweddar Locke, ni chafodd ei gysyniad o gymuned sylw dyladwy yn y gorffennol. Meddai D. A. Lloyd-Thomas yn ei lyfr *Locke on Government*:

> It seems difficult to avoid making use of a conception such as Locke's community when considering groups of people who are significant as political entities but who lack formal, sovereign political institutions, such as the peoples of Latvia, Lithuania and Estonia were until recently.[7]

Gallem yn hawdd ychwanegu, 'or of Wales and Scotland today'. Mae'r sylw yma yn ein hatgoffa o'r modd y gwahaniaethai J. R. Jones rhwng 'Pobl' a 'Chenedl'. Maentumiai mai pobl oedd y Cymry yn hytrach na chenedl am nad oedd gennym wladwriaeth, neu yn nherminoleg Locke, cymdeithas sifig neu gymuned ydym.

Yng ngoleuni'r damcaniaethau hyn, gadewch inni weld

lle saif syniadau Glan-y-gors. Yn ôl y ddamcaniaeth a gawn yn *Toriad y Dydd*, byddai'r ynyswyr yn gwahanu i chwilio am ymborth, ond

> ... er mwyn lles a diogelwch pob un ohonynt, hwy a unent efo eu gilydd at yr hwyr ... Dyma lle'r ydym yn gweld yn y cychwyn mor angenrheidiol a brawdol i ddynolryw fod mewn undeb a chyfeillach a'u gilydd, er lles a daioni y cwbl yn gyffredin ... [8]

Mae'r stori yma yn gogwyddo mwy at Locke na Hobbes. Er iddynt ddod at ei gilydd 'er mwyn lles a diogelwch', er mwyn lles 'y cwbl yn gyffredin' y gwnânt hynny. Buan y daw'r dehongliad Locke-aidd o'r natur ddynol a tharddiad cymdeithas yn fwy amlwg.

> ... rhaid i ni addef, tra byddai y naill yn ymddwyn yn union ac yn gyfiawn at y llall, na byddai dim eisio llywodraeth yn eu plith; ond y mae'n hysbys i ni nad oes dim tan y nef yn anllygredig, ac fod yn hawdd i'r dyn goreu ei feddyliau a'i amcan syrthio i ddrygioni, ac o herwydd hynny, byddai'n angenrheidiol iddynt wneuthur llywodraeth neu gyfraith, i fod megys yn ddychryndod, ac yn gerydd i rhai a lithrai o gynneddfau a moesau da ... [9]

Hynny yw, pan fydd rhywun yn gwneud niwed i'w gyd-ddyn, nid mynegiant o elyniaeth a berthyn yn naturiol i ddynion yw hynny ond llithriad o'r brawdgarwch a berthyn yn naturiol i ddynion.

Mae'n amlwg mai nad hanes, ond ymarfer syniadol yw'r ddamcaniaeth yn *Toriad y Dydd*. Roedd Locke, fodd bynnag, yn credu fod ei ddamcaniaeth ef yn adlewyrchu beth a ddigwyddodd yn hanesyddol (gw. *Second Treatise of Civil Government*, Pennod VIII, adran 100 ymlaen), ond mae'n amheus a gredai Hobbes hynny am ei ddamcaniaeth ef, o leiaf yn gyffredinol. Meddai am ei ddisgrifiad o Gyflwr Natur:

> It may peradventure be thought, there was never such a time nor
> condition of war as this [h.y. 'rhyfel pawb yn erbyn pawb'] ...
> Howsoever, it may be perceived what manner of life *there would be*,
> where there no common power to fear.[10] [fy italeiddio i]

Hynny yw, datguddio dilysrwydd y cysyniadau drwy resymu oedd diben yr ymarfer, nid cynnig tystiolaeth i wirio damcaniaeth hanesyddol. Dyna hefyd ddiben stori Glan-y-gors.

Mae yna wendid a chryfder yn stori *Toriad y Dydd*. Y gwendid fel damcaniaeth am darddiad cymdeithas yw ei bod yn amlwg fod yr unigolion yn y stori wedi byw mewn cymdeithas cyn iddynt gael eu llongddryllio. Oni bai am hynny, ni allent fod yn teithio gyda'i gilydd mewn llong. Felly, ni eglurir tarddiad cymdeithas yn y stori. Yr hyn y gellir ei ddweud, efallai, yw bod y stori yn alegori am y modd y byddai rheswm yn medru llywio'r ffordd y byddai trefedigaethwyr yn mynd ati i greu cymdeithas o'r newydd, fel y gwnaed yn America. Cryfder y stori, o'i gwrthgyferbynnu â damcaniaethau Hobbes a Locke, yw nad yw'n gofyn inni ddychmygu y gallai unigolion cyn-gymdeithasol ddeall ei gilydd cystal fel y gallent ffurfio cytundeb neu gyfamod â'i gilydd.

Dyma feirniadaeth a wnaed gan un o feirniaid cynnar Hobbes, Sir Robert Filmer. Yn ei *Observations concerning the Original of Government upon Mr Hobbes Leviathan* (1652) mae'n dweud nad oedd damcaniaeth Hobbes yn ddichonadwy,

> ... without imagining a company of men at the very first to have
> been all created together without any dependency on one of
> another, or as mushrooms they all on a sudden were sprung out of
> the earth without any obligation one to another.[11]

Mewn geiriau eraill, mae'r syniad y byddai unigolion cyn-gymdeithasol wedi eu cynysgaeddu â'r gallu i wneud cytundeb

yn un na ellir ei gynnal ar sail rheswm, heb sôn am sail hanesyddol neu anthropolegol. Mae Filmer yn gwadu yn bendant mai ar sail cytundeb y sefydlwyd cymdeithas. Sail cymdeithas yw bioleg nid rheswm. Mae cymdeithas yn esblygiad o'r bywyd teuluol meddai, ac mae'r ddamcaniaeth yn cael ei helaethu mewn cyfrol o'i eiddo a ddaeth yn ddylanwadol iawn, sef *Patriarcha* (1680).

Mae beirniadaeth Filmer ar Hobbes yn berthnasol hefyd i ddamcaniaeth Locke. Yn wir, fel beirniadaeth ar Filmer yr ysgrifennodd Locke ei *Two Treatises of Government*, nid fel beirniadaeth ar Hobbes, fel y tyb rhai. Yr oedd Filmer wedi gweld yn y teulu, nid yn unig sail cymdeithas ond sail hefyd i frenhiniaeth a breintiau etifeddol. Yn yr argyfwng gwleidyddol a gododd yn ystod teyrnasiad Iago II, yr oedd athroniaeth Filmer yn sail syniadol i achos y Iagoiaid, ac athroniaeth Locke yn sail syniadol i'r Chwyldro Gogoneddus (1688). Dathlu'r chwyldro hwnnw a cheisio ymestyn ei egwyddorion yng ngoleuni'r Chwyldro Ffrengig (yn ei gyfnod cyntaf) wnaeth Dr Richard Price yn ei bamffled enwog *On the Love of Our Country* (1789). Apêl at reswm yw carreg sylfaen y gwaith, gyda phwyslais mawr ar yr egwyddor o gydsyniad y rhai a lywodraethir i weithrediadau eu llywodraethwyr.

Yn 1790 cyhoeddodd Edmund Burke ei feirniadaeth chwyrn o syniadaeth Price yn ei *Reflections on the Revolution in France*. Iddo ef, ofer yw pwyso ar reswm unigolion i ddarganfod egwyddorion llywodraeth a seiliau cymdeithas.

> What would become of the world if the practice of all moral duties, and the foundations of society, rested upon having all their reasons made clear and demonstrated to every individual?[12]

> You see, Sir, that in this enlightened age I am bold enough to confess, that we are generally men of untaught feelings; that instead of casting away all our old prejudices, we cherish them to a very

considerable degree, and, to take more shame to ourselves, we cherish them because they are prejudices; and the longer they have lasted, and the more generally they have prevailed, the more we cherish them. We are afraid to put men to live and trade each on his own private stock of reason; because we suspect that this stock in each man is small, and that the individuals would do better to avail themselves of the general bank and capital of nations, and of ages.[13]

Mae arferion cymdeithas yn ymgorfforiad o'i gwerthoedd, gwerthoedd a etifeddwyd gan genedlaethau'r gorffennol fel cyfalaf i'r oes bresennol. Gwnaeth Syr Henry Jones y pwynt ar derfyn ei ddarlith ar 'Ddinasyddiaeth Bur' gyda rhethreg bregethwrol:

Fel y sugna plentyn bach ei faeth o fronnau ei fam, felly y sugnwn ninnau holl gynhaliaeth ein meddwl a'n hysbryd o fronnau Cymdeithas. Ein gwlad a'n magodd ni, ein gwlad a'n piau ni. Iaith pwy sydd ar dy wefus, onid iaith dy wlad? Arferion pwy a welaist, ac a ddynwaredaist ac a gofleidiaist ti, onid arferion dy wlad? Ai ti a ddyfeisiodd y gwahaniaeth a weli di rhwng y drwg a'r da? A ddyfeisiaist ti unrhyw un o elfennau bywyd gwâr? Ai ti a sefydlodd ddeddfau dy foes, ac a osododd sylfaeni dy gred Grefyddol? Na! benthyg ydynt bob un.[14]

Sut fedr unigolyn bwyso arferion a gwerthoedd ei gymdeithas ag yntau ei hun yn gynnyrch ohoni? Ei gymdeithas a'i creodd. Nid bod datgysylltiedig yw'r unigolyn, ond rhan o endid fwy nag ef ei hun. Mae sylw Raymond Williams yn ei gyfrol *The Long Revolution* ar darddiad y cysyniad o unigolyn yn ddiddorol:

'Individual' meant 'inseperable', in medieval thinking, and its main use was in the context of theological argument about the nature of the Holy Trinity. The effort was to explain how a being could be

thought of as existing in its own nature yet existing by this nature as part of an indivisible whole. The logical problem extended to other fields of experience, and 'individual' became a term used to indicate a member of some group, kind, or species.[15]

Mae'r dehongliadau gwahanol sydd gan Hobbes a Locke ar y naill law a Filmer a Burke ar y llall ar natur cymdeithas yn cyfateb i'r hyn a alwodd Ferdinand Tönnies, yn ddau fath o ewyllys, sef 'Ewyllys Naturiol' ac 'Ewyllys Rhesymolaidd' (*Rational Will*). Mae'r ewyllys naturiol yn gweld cymdeithas fel organeb (safbwynt Filmer a Burke) a'r ewyllys rhesymolaidd yn gweld cymdeithas fel peiriant (safbwynt Hobbes, Locke a Glan-y-gors). Mae gan beiriant ddiben a fwriadwyd gan feddwl dynol, ac mae pob rhan o beiriant yn gyfrwng tuag at alluogi'r peiriant i gyflawni'r diben hwnnw. Ni chynlluniwyd organeb gan feddwl dynol, ac nid oes ddiben dynol i'w gyflawni ganddo – yn syml, mae'n bodoli.

Yn ei lyfr *Gemeinschaft und Gesellschaft* (1887), a gyfieithwyd i'r Saesneg fel *Community and Association*,[16] maentumiodd Tönnies y ceir cymdeithasau sydd yn organig o ran natur ac eraill sydd yn beirianyddol o ran natur. Y math cyntaf yw'r *Gemeinschaft* a'r ail yw'r *Gesellschaft*. Gellid cyfieithu *Gemeinschaft* yn ddidrafferth i'r Gymraeg fel 'cymuned', ond mae cyfleu *Gesellschaft* yn anos. 'Cymdeithas' yw'r term a ddaw gyntaf i'r meddwl, ond mae'n rhy eang i fod yn ddefnyddiol. Mae'r gair 'cyfunoliad' yn bodoli, ond nid yn y cyd-destun hwn. Rhag peri amwysedd defnyddiaf y ddau air Almaeneg.

Nid yw aelodau o *Gemeinschaft* yn aelodau o'r gymuned oherwydd iddynt ddewis hynny drwy benderfyniad ymwybodol. Cael eu hunain ynddi fyddant. Bydd eu cysylltiadau â'i gilydd yn niferus ac yn amlhaenog. Cyfyd y cysylltiadau hyn o brofiad oes o gyd-fyw. Etifeddasant yr un dreftadaeth, ac maent yn ymwybodol o draddodiad. Maent yn ymwybodol hefyd o

amlochredd hunaniaeth aelodau eraill eu cymuned; gwelant y person cyflawn. Mae parch yn elfen bwysig yn eu hymwneud â'i gilydd, a byddant yn ymdeimlo â'r elfennau ysbrydol mewn bywyd. Beth bynnag yw'r gwahaniaethau rhwng yr aelodau â'i gilydd, rhannant undod.

Yr agweddau ar eu bywyd sydd yn gweu aelodau *Gemeinschaft* gyda'i gilydd yw teulu (ac yn sylfaenol, perthynas mam â'i phlentyn, perthynas gŵr a gwraig, a pherthynas brodyr a chwiorydd), cynefin a chyfeillgarwch. Fe'n hatgoffir o farn Robert Filmer mai o'r teulu y deilliodd cymdeithas.

Ar yr wyneb, gall *Gesellschaft* ymdebygu i *Gemeinschaft* cyn belled â bod yr aelodau yn cyd-fyw yn heddychlon â'i gilydd. Ond ymddangosiadol yn unig yw eu hundod. Dan yr wyneb, unigolyddol yw eu gwerthoedd, a hyrwyddo eu lles eu hunain yn y bôn a fyddant. I'r diben hwn gallant greu rhwydweithiau cydweithredol i gyrraedd amcanion penodol, ond ar wahân i'r amcanion hynny, nid oes dim yn eu huno gyda'u cydnabod. Deuant i berthynas â hwynt ar sail gwahanol swyddogaethau eu cydnabod, hynny yw, ar sail yr hyn y maent yn wneud yn hytrach nag ar sail pwy ydynt. Gellid dweud mai masnachol yw eu perthynas ag eraill. Maent yn fodlon rhoi i'r graddau y byddant yn disgwyl derbyn. Yn fwy na dim, mae bywyd y *Gesellschaft* yn seiliedig ar gloriannu a chynllunio i gyrraedd dibenion hysbys.

Nid yw'n syndod fod Tönnies yn gweld mai bywyd cymdeithasau gwledig cymharol fychan sy'n arddangos nodweddion *Gemeinschaft*, tra bod bywyd cymdeithasau dinesig, diwydiannol, mawr yn arddangos nodweddion *Gesellschaft*. Ond ers y Chwyldro Diwydiannol *Gesellschaft* sydd wedi bod ar gynnydd ar draul *Gemeinschaft*. Cael ei erydu mae *Gemeinschft* ym mhobman gan rymoedd *Gesellschaft*, a'r gwir yw, yn Ewrop beth bynnag, nad oes *Gemeinschaft* yn bodoli yn unman heb bresenoldeb elfennau o *Gesellschaft*. Mewn geiriau eraill, mae'r

Ewyllys Naturiol yn cael ei lastwreiddio gan fewnlifiad o Ewyllys Rhesymolaidd.

Â mynd yn ôl at y gwahaniaeth yn syniadaeth Locke rhwng cymuned a gwladwriaeth, yr wyf am awgrymu fod y wladwriaeth yn greadigaeth Ewyllys Rhesymolaidd, hynny yw, fod dynion wedi ei chreu yn fwriadol i gyrraedd dibenion hysbys. Credaf y byddai Locke yn cytuno â hynny. Mae felly yn ffurf ar *Gesellschaft*. Fodd bynnag, yr wyf am awgrymu, yn groes i Locke, nad trwy benderfyniad ymwybodol y daeth yr hyn a eilw ef yn gymuned (*community*) i fod. Yn fy marn i, cynnyrch yr Ewyllys Naturiol ydyw, sef ffurf ar *Gemeinschaft*. Ategir y farn hon gan sylwadau pellach Lloyd Thomas ar gysyniad Locke o gymuned yng nghyswllt goroesiad Latfia, Lithiwania ac Estonia, er iddynt golli eu sofraniaeth yn y cyfnod Sofietaidd:

> However, it is most implausible, of course, that such entitities are constituted by voluntary, individual incorporation [fel y tybiai Locke]. On the contrary, the reasons why people would consider themselves members of such a group would be non-voluntary, acquired characteristics of language, culture and attachment to a homeland.[17]

Serch hynny, dylid cydnabod gallu *Gesellschaft* i greu mathau o *Gemeinschaft* synthetig. Bydd cynllunwyr gwlad a thref byth a beunydd yn ceisio 'creu' cymunedau wrth lunio stadau tai newydd. Creu 'cymunedau' yw'r ddelfryd o hyd. Gall yr Ewyllys Rhesymolaidd hyd yn oed fynd ati i greu math arbennig o hunaniaeth genedlaethol. Yn ôl Simone Weil, fe greodd y Chwyldro Ffrengig genedligrwydd oedd yn fater o ddewis. Meddai yn ei chyfrol, *L'Enracinement* (a gyfieithwyd i'r Saesneg fel *The Need for Roots*):

> The quality of being French seemed to be not so much a natural fact as a *choice on the part of the will*, like joining a party or church in our own day.[18] [fy italeiddio i]

Mae'r math hwn o genedligrwydd yn cael ei arddel yng Nghymru heddiw. Dyma osodiad a wnaed gan Leanne Wood, yn ôl pennawd yn y *Western Mail*, 4 Mawrth 2017, sy'n adleisio'r un meddylfryd:

> If you live here and you *want* to be Welsh, then you *are* Welsh.[19] [fy italeiddio i]

Gelwir hyrwyddo'r math hwn o genedligrwydd erbyn hyn yn 'genedlaetholdeb sifig'. Beirniad treiddgar o genedlaetholdeb sifig yw Simon Brooks, fel yn wir Simone Weil hefyd yn *L'Enracinement*. Meddai yn ei lyfr *Pam na fu Cymru*:

> Heddiw, felly, mae pwyslais Plaid Cymru ar genedlaetholdeb sifig Cymreig yn cynnwys o'i fewn ymwrthodiad â chenedlaetholdeb ethnig. 'Cenedlaetholdeb sifig blaengar' chwedl arweinydd Plaid Cymru, Leanne Wood, yw'r nod fel pe na bai ethnigrwydd Cymreig yn rhan o'r prosiect o godi cenedl o gwbl.[20]

Yn sicr mae cenedligrwydd dewisol yn bodoli. Ni ellir gwadu fod sawl person a *ddewisodd* bod yn Gymro neu Gymraes wedi gwneud cyfraniad gwerthfawr i'n bywyd cenedlaethol. Ond y mae ethnigrwydd, neu'r Ewyllys Naturiol os mynnwch, yn gwbl sylfaenol i unrhyw brosiect o godi cenedl – fel y maentumiodd Lloyd Thomas wrth gyfeirio at wledydd y Baltig. Mae hyn yn arbennig o wir yn achos Cymru. Ar sawl gwedd, nid yw Cymru yn uned synhwyrol iawn. O safbwynt *Geselleschaft*, sef safbwynt economaidd a masnachol, byddai datganoli a chynllunio ar gyfer Gogledd Cymru a Glannau Mersi, Birmingham a Chanolbarth Cymru a Bryste a De Cymru yn gwneud mwy o synnwyr, fel

y tystia'r patrymau trafnidiaeth. Gafael ethnigrwydd, yr Ewyllys Naturiol, sydd yn dal i orfodi'r *Gesellschaft* i gydnabod Cymru fel realiti.

Mewn astudiaeth o'r agweddau a fu'n gyfrifol am lwyddiant Brexit yma, ac etholiad Donald Trump yn America, dan y teitl *The Road to Somewhere*, gan David Goodheart, rhennir aelodau cymdeithas i ddau ddosbarth, yr *Anywheres* a'r *Somewheres*.

> The old distinctions of class and economic interest have not disappeared but are increasingly overlaid by a larger and looser one – between people who see the world from Anywhere and the people who see it from Somewhere.
>
> The Anywhere ideology – or 'progressive individualism' as I call it … places high value on autonomy, mobility and novelty and a much lower value on group identity, traditional and national social contracts (faith, flag and family).
>
> Anywheres dominate our culture and society … Such people have portable 'achieved' identities, based on educational and career success, which make them generally comfortable and confident with new places and people.
>
> Somewheres are more rooted and usually have 'ascribed' identities – Scottish farmer, working-class Geordie, Cornish housewife – based on group belonging and particular places …[21]

Yn ôl Goodheart, lleiafrif o'r boblogaeth yw'r *Anywheres* ond eu meddylfryd hwy sydd wedi dominyddu'r disgwrs cyhoeddus ers o leiaf dau ddegawd. Ond yn raddol mae'r *Somewheres* wedi darganfod eu llais, ac yn refferendwm Prydain ac etholiad America yn 2016 maent wedi gweithredu.[22] Gellir dweud fod y Meddwl Naturiol wedi rhoi ergyd i'r Meddwl Rhesymolaidd, neu fod y *Gemeinschaft* wedi torri crib y *Gesellschaft*.

Rhaid pwysleisio nad oedd Tönnies ei hun yn edrych ar y ddau fath o gymdeithas mewn termau du a gwyn. Llwyd yw pob cymdeithas bellach, ac yn sicr, nid oedd yn ystyried *Gemeinschaft*

yn dda a *Gesellschaft* yn ddrwg. O gofio gosodiad J. R. Jones mai pobl yw'r Cymry ac nid cenedl oherwydd nad oes gennym wladwriaeth sofran – os yw gwladwriaeth yn fynegiant o Ewyllys Rhesymolaidd, mae'n amlwg mai diffyg *Gesellschaft* Cymreig yw ein gwendid. A chan gofio anogaeth Jac Glan-y-gors, gallwn gydnabod yn ddiolchgar mai parodrwydd cenedlaethau o'n blaenau i farnu hen arferion yng ngoleuni rheswm sydd wedi'n rhyddhau i raddau helaeth o gaethiwed i ragfarn a cham, a mynnu'r un pryd fod ambell hen chwedl yn dal ei gafael arnom, er na allwn egluro pam, a hynny sy'n ein gwneud yn Gymry.

Nodiadau

[1] Yr argraffiad diweddaraf yw Millward, E. G (gol.), *Cerddi Jac Glan-Y-Gors* (s.l.: Cyhoeddiadau Barddas, 2003).

[2] Jones, J., *Seren Tan Gwmmwl a Toriad y Dydd* (Lerpwl: Hugh Evans a'i Feibion, 1923), t. 3 (o *Seren Tan Gwmmwl*).

[3] *Geirgrawn*, 1796, t. 144.

[4] Jones, J., t. 6 (o *Toriad y Dydd*).

[5] Am gyfieithiad Saesneg gan H.B. Nisbet gweler Hans Reiss (gol.), *Kant's Political Writings* (Caergrawnt: Cambridge University Press 1970), tt. 54-60.

[6] Jones, J., tt. 9-10 (o *Toriad y Dydd*).

[7] Lloyd Thomas, D. A., *Locke on Government* (Llundain: Routledge, 1995), t. 25.

[8] Jones, J., t. 10 (o *Toriad y Dydd*).

[9] Jones, J., t. 11 (o *Toriad y Dydd*).

[10] Hobbes, T. (1651) *Leviathan*, golygwyd gan Richard Tuck (Caergrawnt: Cambridge University Press 1996) pennod XIII, ttd. 89, 90.

[11] Filmer, R., (1652) *Observations concerning the Original of Government upon Mr Hobbes Leviathan*, http://stydymore.org.uk/xFil.htm 0.3., cyrchwyd 10.03.2017.

[12] Burke, E., *The Works of the Right Honourable Edmund Burke* (1885), Cyf. I, t. 4.

[13] Burke, E., *The Works of Burke*, Oxford World's Classics (1906), Cyf. I, t. 6.

[14] Jones, H., *Dinasyddiaeth Bur ac Areithiau Eraill* (Caernarfon: Undeb Chwarelwyr Gogledd Cymru, 1911), t. 30.

[15] Williams, R. *The Long Revolution* (Llundain: Penguin Books, 1961), t. 90.

[16] Tönnies, F. (1887), *Gemeinschaft und Gesellschaft*, cyfieithiad Saesneg Charles Loomis, *Community and Association* (Llundain: Routledge & Kegan Paul, 1955).

17 Lloyd Thomas, D. A., *Locke on Government* (Llundain: Routledge, 1995), t. 26.

18 Weil, S. *L'Enracinement*, Simone (1949), cyfieithiad Saesneg A.F. Wills, *The Need for Roots* (1952) (Llundain: Routledge & Kegan Paul, 1972), t. 106.

19 *Western Mail*, 04.03.2017., td.4

20 Brooks, S., *Pam na fu Cymru* (Caerdydd: Gwasg Prifysgol Cymru, 2015), t. 124.

21 Goodheart, D. yn *Sunday Times*, 05.03.2017., t. 23. Cyhoeddir *The Road to Somewhere: The Populist Revolt and the Future of Politics* (2017) gan Hurst.

22 Mae dadansoddiad Goodheart yn llai perthnasol yn achos y gwledydd Celtaidd. Yng Nghymru fe bleidleisiodd *Anywheres* Caerdydd a *Somewheres* y cymoedd yn unol â damcaniaeth Goodheart, ond fe bleidleisiodd etholwyr Bro Gymraeg y gogledd-orllewin (lle gellid meddwl fod y *Somewheres* yn y mwyafrif) yr un ffordd ag *Anywheres* Caerdydd. Go brin hefyd y gellid ystyried mwyafrif pleidleiswyr yr Alban a Gogledd Iwerddon yn *Anywheres* er iddynt bleidleisio i aros yn yr Undeb Ewropeaidd.

A Oes Dyfodol?
Trafod Sosialaeth Gymreig o safbwynt hanesyddol

Huw L. Williams

'Y Ddraig Goch ynte'r Faner Goch'. Yn ôl y pennawd yna cymerid yn ganiataol nad oes dim lle i'r ddwy ym mywyd Cymru. Ond y mae eisiau'r ddwy yng Nghymru ar hyn o bryd. Rhaid rhoddi i'r Ddraig Goch ei lle dan blygion y Faner Goch. Atal estroniaid i yrru'r ddraig Goch allan o Gymru yw amcan pennaf y Faner Goch. Tra deil y Faner Goch i gyhwfan, triga'r Ddraig Goch mewn heddwch.[1]

DYMA EIRIAU NICLAS Y Glais yn ei ysgrif 'Y Ddraig Goch a'r Faner Goch: Cenedlaetholdeb a Sosialaeth' yn rhifyn mis Ionawr o'r *Geninen* yn 1912. Ei fwriad oedd ymateb i gyhuddiadau'r rhyddfrydwr a'r gweinidog W. F. Phillips mewn erthygl yn yr un cyfnodolyn, sydd yn ymosod ar Keir Hardie a Sosialaeth yn ehangach. Wedi i Niclas ddelio gyda mân gyhuddiadau – am ddaliadau, addewidion a safon canu Keir Hardie yn y Gymraeg – mae'n bwrw ati i drafod y cyhuddiad bod y mudiad sosialaidd yn wrth-genedlatholgar.

'Ar ba sail a luchiwyd y cyhuddiad yma at y sosialwyr?'[2] gofynna. Maent yn gwbl ddi-sail meddai, gan bwysleisio eu hymlyniad at yr 'unig sefydliad cenedlaethol a feddwn'[3] – sef yr Eisteddfod. Mae'n datgan fod 'pleidwyr mwyaf eiddgar

Sosialaeth yn bleidwyr i'r Eisteddfod hefyd.'[4] Yn wir, 'ni ellir nodi cymaint ag un frawddeg a lefarwyd gan Sosialydd yn taro yn erbyn yr Eisteddfod'.[5]

Yn bwysicach na'r Eisteddfod (hyd yn oed) oedd gweledigaeth Hardie. Gwawdio ffug-genedlaetholdeb y Rhyddfrydwyr a wna Niclas, a'u canu am 'wlad y bryniau' a 'chwarae ar deimladau'r werin'. Dyfynna Hardie o'r erthygl wreiddiol *The Red Dragon and the Red Flag*:

> Dyma'r blaid genedlaethol sydd gennyf fi mewn golwg: – Pobl Cymru yn ymladd i adfeddiannu tir Cymru, – dosbarth gweithiol Cymru yn dod i feddiannu y mwynfeydd a'r ffwrneisiau, a'r ffyrdd haearn a'r gweithfeydd mawrion cyhoeddus yn gyffredinol, ac yn gweithio fel cymrodyr, nid er budd cyfranddalwyr, ond er lles pob dyn a dynes a phlentyn o fewn eich terfynau. Dyna'r math o genedlaetholdeb y mae arnaf fi eisiau ei gael; a phan ddaw hynny, fe gawn weld y Ddraig Goch yn addurno Baner Goch Sosialaeth, arwydd cydgenedlaethol symudiad Llafur drwy'r holl fyd.[6]

Cymru wedi ei pherchnogi gan y Cymry yw'r hanfod. Mae ar genedlaetholdeb angen sosialaeth, oherwydd nid yw cenedlaetholdeb o fath arall yn deilwng o'r enw. Meddai Niclas:

> Cael daear Cymru yn eiddo i'w genedl yw y symudiad mwyaf cenedlaethol … Yr ydym yn anghofio yn aml, wrth foli Cymru, fod daear ein gwlad yn eiddo i estroniaid … Y blaid sydd yn gweithio galetaf i gael y ddaear yn ôl, yw y blaid Sosialaidd, felly hi yw'r blaid genedlaethol.[7]

Cwestiwn amlwg a awgrymir gan y dehongliad hwn yw pa beth fyddai Cymru nad oedd bellach yn nwylo estroniaid, ond yn hytrach gyda haen o berchnogion Cymreig? Mae safbwynt

Hardie a Niclas y Glais yn awgrymu fod yn rhaid wrth elfen o gydberchnogaeth i sicrhau cenedlaetholdeb teilwng.

Dichon fod yna gwestiwn i'w godi am ddilysrwydd cenedlaetholdeb – sydd yn aml yn gweithredu yn enw'r bobl – sydd yn bendefigaidd neu drwyadl gyfalafol ei ffurf. I mi, fodd bynnag, mae grym a gwreiddioldeb eu dadl ynghlwm â'r rhagdybiaeth empeiraidd mai cenedlaetholdeb sosialaidd yn unig sydd yn gymwys i ennill y frwydr i Gymru – a bod cymeriad a thraddodiad y Rhyddfrydwr o Gymru yn rhy daeogaidd, yn rhy wylaidd ac yn rhy geidwadol i drawsnewid amgylchiadau.

Yn nhermau'r ôl-farcsydd, Immanuel Wallerstein, gellid diffinio'r gwahaniaeth rhwng sosialaeth, rhyddfrydiaeth a cheidwadaeth o safbwynt eu hagwedd tuag at hanes.[8] Gobaith ceidwadwyr yw rhoddi stop ar ddatblygiad hanes; y gwahaniaeth rhwng rhyddfrydiaeth a sosialaeth, fel y mae Niclas y Glais yn awgrymu, yw bod y naill yn cofleidio symudiad hanes, tra bod y llall am yrru hanes yn ei flaen. Symud gyda'r amseroedd oedd yr hyn a wnâi'r Rhyddfrydwyr Cymreig, gan gofleidio esgyniad Prydain a Phrydeindod.

Adleisiwyd y feirniadaeth hon yn llyfr diweddar Simon Brooks wrth drafod y modd yr ataliwyd ffurfiant Cymru fel cenedl gan yr Anghydffurfwyr.[9] Mae'r gymhariaeth yn bwysig o safbwynt y sosialydd cyfoes, oherwydd awgryma Brooks mai etifedd i flaengaredd rhyddfrydiaeth yw sosialaeth – ac am yr un rhesymau, maent yr un mor analluog i sicrhau mudiad cenedlatholgar llwyddiannus. Dadleua Niclas fod uchelgais a'r dyhead i drawsnewid amgylchiadau yn gwahaniaethu sosialaeth oddi wrth ryddfrydiaeth, a'i bod hi'n athrawiaeth dra gwahanol a radical, all greu Cymru o'r newydd.

Sosialaeth Niclas y Glais

Mae'n adnabyddus, wrth gwrs, fel Comiwnydd yn bennaf, efallai oherwydd ei gefnogaeth ddi-ffael i Rwsia a Tsieina. Ond cyn

Chwyldro Rwsia yn 1917 mae'n debyg nad oedd yn gwybod braidd ddim am Marx[10] ac yn y cyfnod pan ysgrifennwyd *Y Ddraig Goch a'r Faner Goch* roedd yn bleidiol i'r Mudiad Llafur prif ffrwd dan Hardie – yn anad dim oherwydd y posibiliadau o safbwynt dyfodol Cymru.

Ceir sawl ffurf ar sosialaeth wrth gwrs, a mympwyol ar y gorau yw'r berthynas rhwng y gwahanol ffurfiau a'r cwestiwn cenedlaethol. Gall sosialaeth gael ei chlymu'n bwrpasol i'r genedl os yw'r bobl dan sylw – y Cymry yn achos trafodaeth Hardie a Niclas – yn cael eu hystyried fel cenedl. Erbyn 1917 (ac wedi marwolaeth Hardie) roedd datblygiadau o fewn y mudiad wedi dwyn perswâd ar Niclas na fyddai sosialaeth y mudiad Llafur yng Nghymru wedi'i chlymu'n ddigon i Gymreictod, na chwaith yn berchen ar radicaliaeth ddigonol, i ddiwallu ei ddyheadau ef (a nifer eraill oedd wedi ceisio Cymreigio'r mudiad yng Nghymru yn y blynyddoedd cynnar yma).

Mae yna ymdrech lew gan D. Ben Rees yn *Nhrafodion y Cymrodorion* i ddehongli ei athrawiaeth.[11] Er iddo honni fod Niclas y Glais wedi 'colli ei ben yn llwyr efo Marcsiaeth', mae hefyd yn cwestiynu'r modd mae Gwenallt yn ei gategoreiddio fel Marcsydd uniongred. Mae'r ffaith fod Marx wedi disgrifio crefydd fel 'opiad i'r gwerinoedd' yn amlygu'r tensiynau o fewn athroniaeth wleidyddol comiwnydd a oedd yn weinidog gyda'r Annibynwyr. Ymhellach, yn ysgrif Rees, darlunnir Niclas fel olynydd i R. J. Derfel, ac yntau yn un a ysbrydolwyd gan y Cymro o'r Drenewydd, Robert Owen – y sosialydd byd enwog a sefydlodd y gymuned gydweithredol yn New Lanark yn 1815 (sydd heddiw yn safle treftadaeth UNESCO). Mor wahanol yw Owen a Marx yn eu safbwyntiau – er i'r Cymro ysbrydoli'r Almaenwr – nes bod y cysylltiadau yma yng nghefnlen ddeallusol Niclas yn awgrymu credo nad oes modd ei didoli i unrhyw gategorï(au) traddodiadol. Cymysglyd

fyddai'r disgrifiad anghristnogol. Eto mae'n werth ei ystyried, yn rhannol oblegid y goleuni mae'n ei gynnig ar wahanol edefau sosialaeth.

Y mae Rees yn ceisio ei ddisgrifio fel un oedd yn coleddu 'rhamantiaeth' y safbwynt Marcsaidd – gan chwennych chwyldro – ond yn meddu hefyd ar yr elfennau o foesoldeb a rhesymoldeb a nodwedda sosialaeth fwy cymedrol y traddodiad Prydeinig. Roedd yn ddiamynedd yn wyneb anghyfiawnder ei gyfnod ac yn edmygu'r gwledydd rheiny lle'r oedd y bobl yn cipio'r tir ac yn gwladoli diwydiant.

Dichon mai'r hyn sydd yn gwneud synnwyr o safbwynt Niclas – gan gysylltu ei foesoldeb a rhesymoldeb gyda dyhead chwyldroadol y Marcsydd – yw'r efengyl: y neges Gristnogol sydd yn cymryd y rôl chwyldroadol gan ddatguddio inni frawdoliaeth dyn, a gwthio'r bobl ymlaen at wireddu'r drefn newydd. Dyma rôl yr oedd Marx yn neilltuo i ymwybyddiaeth ddosbarth – y broses yno o'r gweithwyr yn dod i adnabod eu hunain fel offeryn y chwyldro, trwy eu cyd-ddioddefaint ar lawr y ffatri.

Yn wir, gwelir sicrwydd ei ffydd yn ei iwtopiaeth a'r syniad o fyd gwell, ac yn hynny o beth ategir cywirdeb y gosodiad mai ei Gristnogaeth a'i gwnaeth yn Gomiwnydd. Ac er mai iwtopiaeth yw'r agwedd amlycaf a rennir gyda Robert Owen, nid cymedroldeb Owen ond y traddodiad chwyldroadol Marcsaidd a welodd yn alluog i wireddu'r iwtopia roedd y ddau yn ei chwennych.

Er nad oedd Niclas yn rhannu ffydd Owen, y byddai arweinwyr cymdeithas, trwy reswm a moesoldeb, yn cytuno i drawsnewid y drefn, clywir adlais Owen yn ei ddisgrifiad o 'frawdoliaeth gyffredinol dyn, heb gaethwas, heb was, heb forwyn. Un teulu mawr a chariad a chyfiawnder yn ben. Byd heb wallgofdai, heb dlodi, heb garcharu, heb ryfeloedd, heb frenhinoedd, heb gystadleuaeth rhwng dyn a dyn am foddion

byw...'[12] Ac yn yr un modd ag Owen, mae'n dadlau mai yn nwylo dyn y mae'r trawsnewidiad yma. Yn wir, yn wyneb yr haeriad bod Sosialaeth yn wrth-grefyddol, mae'n cydnabod elfen o wirionedd yn yr hyn mae'n galw 'y duedd i gredu mai dyn, ac nid Duw, sydd i waredu Cymdeithas.'[13]

Ac eto, mae hyn yn wrth-grefyddol yng ngoleuni un dehongliad posib o Gristionogaeth. Iddo ef, gofyn gweithredu mae ei ffydd; meddai:

> Nis gwn beth oedd amcan yr Ymgnawdoliad os nad dysgu i'r byd mai drwy Ddyn y mae gwaredu cymdeithas ... Onid gwell fuasai dinystrio'r gyfundrefn sydd yn gwneyd bywyd colledig yn bosibl ac yn angenrheidiol? ... ein gwaith ni yw ad-drefnu cymdeithas yrrwyd yn anrhefnus gan ddynion.[14]

Yn wir, egwyddor waelodol gweledigaeth Owen oedd y syniad mai amgylchiadau sydd yn creu'r cymeriad dynol, nid yr unigolyn ei hun. O ganlyniad, ein cenhadaeth yw ail-lunio'r amgylchiadau rheiny er mwyn gwaredu cymdeithas o'i phechodau.

Ceir agweddau eraill sydd yn gwneud Owen yn ddewis diddorol, yn hytrach nac amlwg, o safbwynt Niclas: dyma ddyn, wedi'r cwbl, oedd yn adnabyddus am ei feirniadaeth ddiddiwedd o Gristnogaeth ei ddydd, tra bod Cymru fel petai wedi llithro o'i ymwybyddiaeth gymaint fel ei fod yn galw ei hun yn Sais yn ei hunangofiant, ac yn aml yn hepgor Cymru wrth enwi Lloegr, Iwerddon a'r Alban. Ar brydiau, nid annheg fyddai awgrymu mai'r ymadrodd apocryffaidd 'for Wales see England', fyddai'n disgrifio ei safbwynt orau.

Er bod safbwynt eraill yn gallu ysbrydoli dyn, nid yw hynny yn golygu ymlyniad at eu meddylfryd drwyddi draw. Yn wir, mae'r hyn sy'n ysbrydoli yng ngweddill yr ysgrif hon yn dod o'r un ffynhonnell â Niclas, ac yn amlygu syniadau sydd yn fy

marn i yn gwbl hanfodol i ffurf ar sosialaeth Gymreig sydd yn gymwys i heriau'r unfed ganrif ar hugain.

Troi Owen a Niclas tua'r dyfodol

Wedi cymryd trem fer ar syniadaeth Niclas y Glais, a thrwy hwnnw, Robert Owen, hoffwn droi ein golygon tuag at Sosialaeth a Chymru heddiw, a'r posibiliadau sydd o'n blaenau. Wrth lunio'r llyfr *Credoau'r Cymry*, un consyrn oedd y gafael llac sydd gennym ar ein hanes deallusol yng Nghymru – er gwaethaf ein tueddiad i fritho ein trafodaethau gydag enwau adnabyddus o'n gorffennol. Wrth saernïo'r Gymru newydd rwyf gwbl o blaid gwneud hynny ar sail ein hetifeddiaeth, ond yn ymwybodol fod angen dealltwriaeth fanylach a mwy byw o'r etifeddiaeth honno.

Nid oes gofyn ymagweddu mewn modd gwasaidd chwaith – rhaid bod yn feirniadol ond hefyd yn greadigol. Cymeraf ysbrydoliaeth a chysur yn hynny o beth o safbwyntiau'r athronydd Hans-Georg Gadamer, sydd yn awgrymu mai ymwybyddiaeth o'n rhagfarnau sy'n bwysig wrth ymwneud â hanes neu destun, yn ogystal â'r gydnabyddiaeth fod unrhyw ymwneud gyda thestun hanesyddol yn un creadigol, sy'n gofyn 'asio' gorwelion ein presennol gyda'r gorffennol.[15] Hynny yw, rhaid parchu'r gorffennol wrth gydnabod ein bod ni'n ei ddefnyddio i'n dibenion ein hunain, gan greu dehongliadau ac ystyron o'r newydd.

Yn hynny o beth, wrth edrych tua'r dyfodol fy mwriad yw trafod agweddau ar ein hetifeddiaeth sosialaidd yn syniadaeth Owen, ac i raddau llai, Niclas y Glais, megis twndis i gyfeirio llif y syniadau. Wrth ddilyn y trywydd hwnnw, cychwynnaf trwy gyfeirio at y cyd-destunau hanesyddol yr oedd y ddau yn rhan ohonynt.

Yn achos Owen mae'n werth nodi ffurfiant ei syniadau yn ystod y cyfnod mwyaf cynhyrchiol a phwysig yn hanes y meddwl

gwleidyddol modern, sef blynyddoedd y Chwyldro Ffrengig. Cychwynnwyd y trafodaethau o ddifrif, wrth gwrs, gan Gymro arall, Richard Price, a'i ysgrif *Caru ein Gwlad*. Dyma destun a sbardunodd ymateb adnabyddus Edmund Burke ar geidwadaeth, a thrafodaethau ehangach gan gynnwys ffeministiaeth disgybl Price, Mary Wollstonecraft, a gweithiau gan enwau adnabyddus eraill megis Thomas Paine.

Daeth Owen i fri ym *Maniffesto Comiwnyddol* Marx ac Engels fel un o dri 'Sosialydd Iwtopaidd' troad y bedwaredd ganrif ar bymtheg. Dyma gyfnod o anghydfod, ansefydlogrwydd a gwrthdaro ffyrnig rhwng gwledydd Ewrop, gyda newidiadau syfrdanol yn y gymdeithas a'r chwyldro diwydiannol yn magu stêm. Roedd cenedlaetholdeb modern hefyd yn dod i fri wrth i wladwriaethau megis Ffrainc a Phrydain ganoli grym ac ymestyn eu dylanwad.

I raddau, roedd y cyfnod pan oedd Niclas y Glais yn chwilio am noddfa o fewn Plaid Lafur Gymreig yr un mor gythryblus – nid yn unig o safbwynt tensiynau geowleidyddol a newidiadau diwydiannol, ond yn ogystal o safbwynt Cymru, gyda 1911 yn gyfnod o wrthdystio, terfysg, arwisgo'r Tywysog ac amgylchedd lle'r oedd tipyn o drafod ar 'Home Rule all round'. Nodaf hyn nid yn unig oherwydd bod dechrau'r unfed ganrif ar hugain yr un mor gythryblus mewn rhai ffyrdd, ond hefyd er mwyn pwysleisio'r gwahaniaeth sylfaenol o safbwynt bydysawd meddyliol Owen a Niclas y Glais o'u cymharu gyda 2017. Rydym yn byw mewn oes sydd â gwleidyddiaeth asgell chwith o anian radical yn y gorllewin yn cael ei chynrychioli gan ddau ddyn pell dros eu trigain – Jeremy Corbyn a Bernie Saunders – sefyllfa symbolaidd iawn o safbwynt gwreiddioldeb a bwrlwm deallusol ar y chwith.

Ni ddylem synnu, efallai, o ystyried bod tranc y gyfundrefn gomiwnyddol amgen yr oedd Niclas mor amddiffynnol ohoni, wedi bod yn ergyd drom o safbwynt dychmygu a

hyrwyddo prosiect cydlynol, pellgyrhaeddol sosialaidd. Heb y gwrthgyferbyniad yma, cyfyngwyd y gofod deallusol ar y chwith. Mwy nag erioed, felly, mae angen gwreiddioldeb a meddwl dwys ar sosialaeth, ac o safbwynt y sawl sydd yn arddel yr athroniaeth honno yng Nghymru, peth doeth a naturiol yw ystyried a chyfeirio at safbwyntiau a esgorwyd mewn cyfnodau deallusol mwy egnïol a dilyffethair. Beth felly, o safbwynt Sosialaeth y dyfodol? Wrth geisio ymateb o'r safbwynt Cymreig, mae yna gymhelliad hefyd i gynnig syniadau sydd yn *gyfanfydol* eu huchelgais – oherwydd un o gonglfeini'r traddodiad yw'r cydraddoldeb sylfaenol sydd yn perthyn i bob un. Mae'r safbwynt sosialaidd yn ein cymell i ymateb i'r argyfwng cyffredinol, ond ar yr un pryd, y modd mwyaf amlwg ac effeithiol o wneud hynny yw trwy ymgodymu gyda'n lle ni yn y byd. Os oes gyda chi gynllun i'r byd, meddai Aneurin Bevan, mae angen i chi reoli'ch rhan chi yn y lle cyntaf.[16]

Mae natur syniadau Owen – ac i raddau hefyd Niclas y Glais – trwy gyd-ddigwyddiad neu beidio, yn awgrymog iawn o ran wynebu ein dyfodol. Meddai Gregory Claeys yn ei gyflwyniad i syniadaeth Robert Owen 'Mae yna i bob cenhedlaeth rhywbeth sydd yn syndod o gyfoes yn ei waith'[17] ac fe gyfeiria at ffeministiaeth Owen a'i gonsyrn ynglŷn ag agweddau amgylcheddol. Yn anffodus mae uchelgais Owen o ran cydraddoldeb menywod yn parhau i fod yr un mor berthnasol ag erioed, a'i ddymuniad bod pobl o fewn eu cymunedau cydweithredol yn byw mewn perthynas iach a chynaliadwy gyda'u hamgylchfyd yn frawychus o amserol.

Cymuned

Cyn ystyried materion amgylcheddol o fewn y sosialaeth newydd, mae yna ddwy thema arall sy'n haeddu ystyriaeth sydd i'm tyb i yn ganolog i unrhyw ymgais i adnewyddu'r traddodiad. Yr elfen gyntaf yw cymunedoliaeth (*communitarianism*) Owen,

sef ei gred nad oedd modd meithrin gwell pobl na byd, oni bai am gyfundrefn o gymunedau cydweithredol. Yn rhannol roedd hyn yn ymwneud â'r angen i ddofi cystadleuaeth a sicrhau mwy o gydweithrediad a hunangynhaliaeth.

Ar lefel mwy sylfaenol, roedd yn fynegiant o bwysigrwydd y gymuned o ran ei dylanwad ar yr unigolyn, a'r gred mai sefyllfa o berthnasau agos a chydradd sy'n creu'r amgylchiadau i'r bersonoliaeth ddynol ffynnu. Mae'r sylw yma i bwysigrwydd gwaelodol cymuned yn bwysig oherwydd mae yna rai, megis Ben Jackson,[18] wedi dadlau bod y cysyniad o gymuned – oedd mor ganolog i'r meddwl sosialaidd cynnar – wedi cael ei neilltuo fesul tipyn trwy'r ugeinfed ganrif, wrth i'r cysyniad o gydraddoldeb gymryd prif sylw'r sawl oddi fewn i'r traddodiad, a hynny mewn cywair cynyddol ffurfiol a haniaethol. Yn wir, anos o lawer yw sicrhau mwyafrif o blaid sosialaeth mewn byd mor atomistig, lle mae agweddau a sustemau wedi'u strwythuro i anwybyddu neu wadu ein cyd-ddibyniaeth.

Mae Cymru'n ffodus ar un wedd o fod a chof a ffurfiau hanesyddol cymdeithasol sydd wedi cynnal y ddelfryd, os nad yr arfer, o gymuned. Mae'r atgof yma yn ein hiaith a'n hagweddau yn realiti i nifer ar hyd a lled y wlad, boed hynny yn yr ardaloedd gwledig neu drefol. Ac eto, bydd colli'r rhain yn anochel heb ymgais hunanymwybodol i'w cynnal yn wyneb byd cynyddol unigolyddol, prynwriol.

Mecanyddu a'r Incwm Sylfaenol

Ail elfen sydd o bwys wrth ail-ddychmygu sosialaeth yw mecanyddu gwaith. Nid dyma'r syniad amlycaf a gysylltir gydag Owen, ond mae'n un trawiadol o gyfoes inni heddiw, wrth i'r bwgan o '*automation*' am y tro cyntaf gynnig y math o drawsnewidiad roedd Owen, ac yn ddiweddarach Marx, yn ei ragweld. Mae'r bygythiad i swyddi niferus yng Nghymru dros y blynyddoedd nesaf trwy ddefnydd peiriannau yn hysbys.

Un o agweddau mwyaf gwreiddiol y gŵr o Drenewydd oedd y gred nad peth i'w ofni, megis y gwnâi'r Luddites, oedd mecanyddu, ond mai peth i'w groesawu oedd y diffyg gwaith a fyddai'n dilyn – fel modd o ryddfreinio'r bobl. Dyma gyfle i dorri oriau llafur gweithwyr a sicrhau iddynt fwy o amser hamdden i berffeithio eu hunain. Yn iwtopia Owen, gyda diwygio'r hen drefn o ran y cyfalafwr a'r gweithwyr; gydag amodau gwaith gymaint yn haws a chynhyrchu yn gymaint mwy effeithlon, byddai pawb yn gallu ymuno yn yr un dosbarth o 'lafurwyr cynhyrchiol' gan greu adnoddau defnyddiol i'r gymdeithas.

Mae'r rhagolygon cyfoes wedi creu cymaint o gynnwrf nes fod hyd yn oed Aelodau Seneddol yn trafod y mater. Ceir un ymateb sydd yn dwyn i gof agweddau blaengar Owen dros ganrif a hanner yn ôl – a dyma yw'r incwm sylfaenol. Dyma gysyniad syml yn y bôn: budd-dal cyffredinol y mae gan bob un ohonom hawl iddo, fel personau sydd wedi 'glanio', heb ddewis, ar y ddaear hon. Yn ymarferol mae'n gysyniad a ystyrir yn ymateb effeithlon a synhwyrol i dlodi, sydd yn symleiddio'r sustem budd-daliadau ac yn cynnig rhyddid a hunan-barch i'r unigolyn.

Yr elfen fwyaf dadleuol yw'r rhagdybiaeth nad oes gofyn i'r unigolyn chwilio am waith er mwyn ei dderbyn; nid yw'r incwm hwn yn amodol ond yn hytrach yn ddyledus inni fel personau. Dewis yr unigolyn yw'r modd y'i defnyddir. Wrth gwrs, rhagdybir mewn byd lle mae technoleg yn dominyddu y bydd yna warged o lafur, ac felly peth synhwyrol yw sicrhau yn y lle cyntaf nad ydy pobl yn dioddef tlodi oherwydd diffyg swyddi, nad ydynt chwaith yn cael eu dwrdio am y diffyg gwaith, ond yn hytrach bod ganddynt lefel sylfaenol o fywyd a hunan-barch a bod eu cyneddfau a'u galluoedd yn cael eu defnyddio tuag at weithredoedd cymunedol.

Ymhlith y rhai sydd yn dychmygu'r drefn hon y mae gweledigaeth mai grŵp bach o entrepreneuriaid fydd â'r gallu

a'r sgiliau i greu a datblygu technoleg, sef creu cyfalaf newydd, a bod yna swmp o bobl wedi eu rhyddhau o lafur difflach y gorffennol er mwyn datblygu a defnyddio eu cyneddfau mewn ffyrdd sydd o fudd i'r gymdeithas ehangach.

Dyma'n wir symud tuag at y ddelfryd sosialaidd o reoli'r sustem gynhyrchu mewn modd cadarnhaol: delfryd a fynegir yn safbwyntiau Owen ac a adleisiwyd yn hwyrach yng ngeiriau Marx. Iddo ef byddai gwrthod rhaniad llafur yn ganolog i ryddhau'r ysbryd dynol a goresgyn ei ymddieithriad o'i waith a'i amgylchfyd ehangach – a bod pobl, yn hytrach na bod yn gaeth i dasgau cyfun unffurf, yn gallu ymgymryd â nifer o wahanol weithgareddau.

O safbwynt athronyddol mae'r cysyniad yn dwyn i gof y ddadl am berchnogaeth gyfunol pobl o'r byd a'i gynnyrch. Cyfeirir yn aml at fynegiant Thomas Paine o'r ddelfryd hon, a'i ddadl bod y ddaear, yn ei chyflwr naturiol, heb ei thrin, yn eiddo cyffredin i ddynolryw. Mater o gyfiawnder yw sicrhau incwm i bawb, ac unioni'r cam o golli etifeddiaeth naturiol trwy gyflwyno'r system o ddifeddiannu.

Nid oedd Paine mor radical â sosialwyr megis Owen, oherwydd yn hytrach na gofyn bod perchnogaeth yn dychwelyd i ffurfiau cyfunol, cydweithredol, yn ei farn ef, y peth ymarferol a doeth oedd cynnig bod pobl yn cael eu digolledu. Dadl o'r fath sy'n cael ei mabwysiadu gan yr athronydd sydd yn fwyaf cysylltiedig gyda'r cysyniad heddiw, sef Phillip van Parijs.[19] Iddo ef ein statws fel personau sydd yn sail i'r hawl i incwm sylfaenol, ynghyd â'r syniad fod pawb yn cyrraedd y byd gyda'r un hawl i elwa a chynnal eu hunain gyda adnoddau'r byd. Ond eto, gan ddilyn trywydd rhyddfrydol Paine, mae Van Parijs yn cynnig y ddadl fel yr unig fodd perswadiol o gyfiawnhau cyfalafiaeth.

Dyma gyrraedd y llinell annelwig honno rhwng rhyddfrydiaeth a sosialaeth (i'r sosialydd adnabyddus o'r bedwaredd ganrif ar bymtheg, Edward Bernstein, datblygiad o

ryddfrydiaeth oedd sosialaeth). Byddai modd dadlau nad yw'r syniad o sosialaeth yn gofyn perchnogaeth gyfunol o bob eiddo. Mae ffigyrau adnabyddus fel Bevan wedi cefnogi'r economi sy'n cymysgu eiddo preifat a chyhoeddus, a chofier hefyd nad oedd Marx yn gomedd perchnogaeth bersonol. Ar ochr arall y geiniog, mae modd dadlau bod cyfiawnhad Paine a Van Parijs yn sosialaidd ei natur wrth gyfeirio at y syniad o adnoddau'r ddaear fel eiddo cyffredin.

Dadl sawl un, fel yr economegydd enwog a bywgraffydd Owen, G. D. H. Cole, yw bod polisïau fel yr incwm sylfaenol yn ffordd ymarferol a blaengar o aros yn driw i egwyddorion sosialaeth a chydnabod bod cynnyrch unrhyw economi yn ddibynnol ar gydweithrediad yn hytrach nag ymdrechion y cyfalafwr yn unig: 'Mae'r pŵer cynhyrchiol presennol', meddai, 'mewn gwirionedd, yn ganlyniad cyfunol o ymdrech gyfredol a threftadaeth gymdeithasol ein dyfeisgarwch a'n sgiliau; dylai'r holl ddinasyddion rannu yng ngwerth y dreftadaeth gyffredin hon.'[20]

Ceir dadleuon athronyddol cryf o blaid incwm sylfaenol, felly, a byddai cefnogwyr y syniad yn awgrymu fod dyfodol gwaith yng Nghymru yn gofyn ein bod ni'n derbyn y drefn hon fel yr unig ateb ymarferol.

Yr Amgylchfyd

Yn draddodiadol (er gwaethaf amlygiad diweddar *eco-sosialaeth*) mae'n deg awgrymu nad yw 'gwleidyddiaeth werdd' wedi eistedd yn gyfforddus gyda gwleidyddiaeth sosialaidd – yn bennaf oherwydd pwyslais yr ail ar fynd i'r afael â thlodi. Blaenoriaethu pobl dros yr amgylchfyd mae polisïau economaidd a diwydiannol sosialaeth wedi tueddu i'w gwneud.

Mae syniadaeth Robert Owen yn nodedig yn hynny o beth oherwydd y pwyslais a roddai ar gydberthynas dyn a'i amgylchfyd, a'r pwysigrwydd o barchu a mwynhau natur.

Adlewyrchir hyn yn ei ddelfryd o gymunedau bychain a byddai'n troi cefn ar y dinasoedd diwydiannol mawr oedd yn wrthun ganddo. Fel mae ambell un wedi awgrymu, siawns medrwn gysylltu'r weledigaeth hon â'i fagwrfa yn y Drenewydd.[21] Mae safle New Lanark yn awgrymu ôl y meddylfryd yma, gyda'r melinau gwlân anferth yn sefyll mewn cwm prydferth, a grym y dŵr yn gyrru'r mecanwaith. Prin oedd angen llawer o waith ar y tirwedd er mwyn i'r trigolion deimlo'n agos at natur, ond mae'r lawntiau taclus a'r coed oddi amgylch yn cynnig naws arbennig i'r lle.

I ni'r Cymry, sydd byth yn bell o harddwch a gogoniant byd natur, dylai'r ymestyniad o sosialaeth tuag at ymwybyddiaeth amgylcheddol wirioneddol fod yn gam naturiol. Mae hyn yn ymestyn tu hwnt i barch tuag at fyd natur, wrth gwrs, ac yn ymwneud â manteisio ar bob agwedd o adnoddau naturiol Cymru, boed hynny'n wynt, dŵr neu rym y moroedd.

Yn ganolog i wireddu'r uchelgais hon mae'r egwyddor sylfaenol o berchnogaeth. Manteisiwyd ar diroedd Cymru gan y gyfundrefn Brydeinig er lles y fyddin, cyflenwad dŵr dinasoedd mawr a choedwigoedd – a blannwyd o ganlyniad i'r ddelfryd hunan gynaliadwy a roddwyd ar waith wedi'r ail ryfel byd. Mae'r sefyllfa rwystredig gyda phrosiect arfaethedig o forlyn Abertawe, a'r diffyg cefnogaeth gan lywodraeth San Steffan yn ddameg o'r sefyllfa ehangach, lle nad oes gennym wir reolaeth dros ddatblygiad ein hadnoddau naturiol ac economi.

Mae'n bosib adnabod rhywfaint o densiwn, mae'n wir, rhwng y ddelfryd gynaliadwy yma ac amcanion o wella cyflwr y lleiaf breintiedig, a chaniatáu iddynt fwy o ymreolaeth a photensial o ran gwariant trwy incwm sylfaenol. Oblegid y mwyaf yw'r potensial prynwriaethol a geir mewn cymdeithas, y mwyaf fydd y potensial i dreulio'r adnoddau prin sydd gennym. Dyma'r paradocs neu'r tensiwn y mae nifer sydd yn trafod y ddelfryd o gyfiawnder byd-eang yn ei wynebu – sef bod safon

dderbyniol o fywyd lle nad yw pobl y byd yn byw mewn ofn am eu bywydau, yn gofyn lefelau o dreuliant trychinebus o safbwynt yr amgylchfyd.

Yr ymateb posib gan y sawl sy'n cefnogi'r incwm sylfaenol yw'r syniad ei fod yn gofyn meddwl o'r newydd, nid yn unig ynghylch natur gwaith, ond cwestiynau ehangach am dreuliant a gofynion bywyd. Un honiad yw y byddai incwm sylfaenol yn arwain at fwy o barodrwydd ymhlith y boblogaeth i dderbyn isafswm incwm, heb ddyhead i ennill na defnyddio gymaint o adnoddau'r gymdeithas. Hynny yw, bydd cymdeithas lle mae pobl yn derbyn y syniad o ddiweithdra, neu weithio ychydig oriau, yn llawer mwy goddefgar tuag at gyfundrefn lle nad yw prynwriaeth yn tra-arglwyddiaethu; yn hytrach byddai'n hollol dderbyniol byw yn ddi-waith neu ar waith rhan amser a defnyddio llawer llai o'r adnoddau cyffredinol.

Byddai'r fath gymdeithas, o anghenraid, yn gofyn meddwl o'r newydd ynghylch cwestiynau mawrion megis pwy ydym, beth sydd yn bwysig inni, beth yw swyddogaeth gwaith, ac i ba raddau mae angen yr holl gynnyrch a thaclau arnom sydd mor nodweddiadol o fywyd modern ac sy'n defnyddio gymaint o adnoddau. Byddai hefyd yn gofyn ystyried o'r newydd ddylanwad yr ethig Protestannaidd, sydd wedi dathlu gwaith caled a rhoi gymaint o bwyslais ar gronni cyfoeth.

Dyma'r pwyntiau sydd yn cael eu codi dro ar ôl tro gan economegwyr megis Calvin Jones sydd yn ymwybodol o'r bygythiadau sydd yn ein hwynebu ni, ac sydd yn awgrymu bod rhaid edrych o'r newydd ar y gwerthoedd rheini sydd yn gynsail i'r economi modern. "Dadgynnydd" yn hytrach na chynnydd yw'r ateb, meddant. Yn wir, onid yw'n amser inni gydnabod fod cynnydd di-ben-draw, efelychu cyfoeth rhannau o'r byd megis de ddwyrain Lloegr, a chynnal y disgwyliadau sydd o fywyd modern yn freuddwyd gwrach, heb sôn am fod yn afresymol a diegwyddor? Nid peth poblogaidd ar ran gwleidydd

yw awgrymu wrth y bobl bod angen llai arnynt, ond yn y pen draw nid dewis ond gorfodaeth fydd yn mynd â ni i'r cyfeiriad hwn.

Cydweithrediad Rhyngwladol

Mae unrhyw sosialaeth sydd yn driw i uchelgais cyfanfydol yr athrawiaeth yn gorfod adnabod y problemau dyrys amgylcheddol hyn a'r ffaith nad oes modd ymgodymu â hwy yn llwyddiannus, oni adeiladwn gyfundrefnau rhyngwladol cydweithredol grymus. Dyma i raddau pam fod angen cwestiynu neu ddrwgdybio'r agwedd honedig gan rai o fewn y Blaid Lafur, sydd fel petai'n derbyn y bleidlais Brexit ac yn fodlon ei defnyddio o blaid syniadau economaidd sosialaidd sydd yn gyfyngedig i iechyd a llwyddiant y Deyrnas Gyfunol yn y tymor byr a chanolig.

Yr hyn sydd yn rhaid dadlau drosto ar hyn o bryd, ac atgoffa pobl amdano eto, yw ysbryd rhyngwladol y traddodiad sosialaidd a'r uchelgais fod brawdoliaeth dyn yn cael chwarae teg ar draws y cenhedloedd. Wrth ddarllen a gwerthfawrogi syniadaeth Robert Owen a cherddi Niclas y Glais, yr elfen hon o gydweithrediad rhyngwladol sydd mor amlwg. Rhaid peidio diystyru pwysigrwydd y safbwynt hwn, na'i radicaliaeth, oblegid mae blaenoriaethu cydweithrediad, parch, a dileu cystadleuaeth rhwng pobl nid yn unig yn fater o atgyfodi rhai agweddau ar y safbwynt sosialaidd, mae'n gofyn mynd i'r afael â rhai o ragdybiaethau mwyaf grymus ac effeithiol gwleidyddiaeth ryngwladol – sef y safbwynt realaidd sydd yn gomedd unrhyw elfen o gydweithrediad gwirioneddol rhwng gwledydd.

Yn wir, o safbwynt sefyllfa argyfyngus yr amgylchfyd, bellach ymddengys mai dim ond elfen o gynllunio a chydweithrediad canolog, yn dilyn Cytundeb Paris, sydd yn cynnig posibiliad o fyd gwell na fydd yn golygu tanseilio rhai ohonom, os nad y mwyafrif, ymhen hanner canrif. O'r safbwynt hwn, felly, mater o reidrwydd yw ailafael yn rhai o draddodiadau mwy

gweithredol yr athrawiaeth sosialaidd a derbyn bod elfen o gynllunio canolog (o ran cyfyngu ar gynhyrchu a threuliant) yn rhan fawr ohoni.

Wrth reswm, mae hyn oll yn gofyn am agwedd wleidyddol llawer mwy radical, ond hefyd llawer mwy cydweithredol, nid yn unig *o fewn* pobloedd y byd ond hefyd *rhwng* pobloedd y byd. Hynny yw, bydd yn rhaid inni ymroi'n fuan iawn i system fydd yn gofyn, nid yn unig am gysylltiadau gwleidyddol grymusach, ond hefyd am gysylltiad ysbrydol sydd yn caniatáu inni weld lles ein hunain yn cael ei weithredu trwy les pobl eraill.

Yr Ysbrydol

Nid yw'n realistig i feddwl y byddwn yn derbyn y posibiliad o lai o gyflog, llai o incwm, llai o dir a llai o eiddo, oni bai bod yna fwy o sylw i'n cyflwr ysbrydol yn yr oes ôl-fodern seciwlar. Mae angen pwysleisio a thrafod gweledigaethau byd-eang megis rhai Niclas ac Owen − yn arbennig mewn byd lle mae'r natur ddynol yn cael ei ddeall yn gynyddol fel endid materol yn unig, gan neilltuo'r elfen ysbrydol.

Yn wir, yr hyn mae'r rhai sydd ar y chwith heb ei gydnabod yw'r bygythiad sylfaenol i'r posibiliad o wleidyddiaeth flaengar, sosialaidd, gan y fateroliaeth fas sydd bellach yn ein hystyried ni fel '*consumers*' ac unigolion atomig, gydag anghenion y gellir eu diwallu drwy'r farchnad yn unig. O ystyried ein hunain yn yr ysbryd hwn, mae'n amlwg na fydd gobaith inni sbarduno'r mwyafrif i weithredu mewn ffyrdd amgen.

Yn y cyswllt hwn mae pwyslais Owen a Niclas y Glais yn arbennig o ddiddorol a phwysig, oherwydd eu bod ill dau yn ein hystyried, nid yn unig fel endidau cymdeithasol sydd yn dibynnu'n sylfaenol ar newidiadau i'r gyfundrefn, ond maent hefyd yn feddylwyr oedd yn eu gwahanol ffyrdd yn ymwneud ag agwedd ysbrydol bywyd, a dadlau dros y ddadl ehangach, foesol, hon. Mae Cristnogaeth Niclas y Glais wastad wedi bod

yn rhan nodweddiadol o'i gomiwnyddiaeth, ond yn achos Robert Owen rhaid edrych tu hwnt i'w feirniadaethau lu o grefydd sefydliadol ac ymwneud yn hytrach gyda'i fyfyrdodau am bosibiliadau'r 'wir grefydd' a'r cymeriad dynol. Oni bai bod sosialwyr cyfoes yn agor eu hunain i'r dadleuon a'r posibiliadau hyn o undod bywyd a phobl – ym mha bynnag fodd maent yn dewis mynegi hynny – mae'n anodd gweld o ble ddaw'r nerth a'r swcr moesol i gynnal y sentiment a'r syniadau sydd eu hangen arnom.

Casgliad

Fy ngobaith yn yr ysgrif hon oedd amlinellu'n fras rhai agweddau ar y sosialaeth sydd yn anhepgorol i wleidyddiaeth asgell chwith yng Nghymru, a thu hwnt. Euthum yn ôl at syniadau Niclas y Glais, ac yn bennaf at Robert Owen, er mwyn dwyn ysbrydoliaeth o gyfeiriad Cymreig, gan nodi fod mwy o angen nag erioed yn yr oes ôl-Gomiwnyddol hon i feddwl tu hwnt i gyfyngiadau meddyliol ein hoes – a bod ein hanes yn cynnig man cychwyn amlwg. Mae'r ddau ffigwr yn sicr yn rhan o drac hanesyddol sydd yn cynnig cyd-destun inni feddwl am sosialaeth Gymreig.

Yng nghyswllt Owen yn arbennig, mae agweddau ar gymuned, mecaneiddio a'r amgylchfyd yn arbennig o amserol, tra bod ei syniadaeth ef a Niclas y Glais yn tynnu sylw at yr angen am elfen ysbrydol ar sosialaeth, a'r frwydr foesol sydd angen ymgodymu â hi o safbwynt gwleidyddiaeth ryngwladol. Lawn cymaint â'r angen am ddiwygiad gwleidyddol ac ymarferol, mae gofyn diwygiad deallusol, ac ymgais i wthio yn erbyn cyfalafiaeth neoryddfrydol, a thuedd y Gymru gyfoes at fath o Ymneilltuaeth newydd sydd yn encilio o'r byd,[22] ac sydd fel petai'n caniatáu gwleidyddiaeth i ddigwydd inni, yn hytrach na'n bod ni yn rhagweithiol yn ein gweithredoedd.

Mynegwyd yr angen i wrthwynebu cyfyngiadau a

thechnegau'r meddwl neoryddfrydol ar ei orau yn y Gymraeg, bron dau ddegawd cyn i'r term hwnnw gael ei fathu – gan athronydd mwyaf yr iaith Gymraeg sef y cenedlaetholwr (a'r Marcsydd honedig), J. R. Jones. Meddai:

> daeth math o slogan newydd i'w orsedd ym myd gwleidyddiaeth sef mai celfyddyd y posib ydyw yn unig ... celfyddyd catrodi grymoedd o fath arbennig, sef nid y rhai a guddiwyd yn ysbryd dyn ... ond y grymoedd sydd at alwad y pendewin yn nhechnegau darogan a rhag cyflyrru ymddygiad pleidleisiol ... ac mae'n fas ... yn baseiddio ysbryd dyn ac yn boddi gwarineb mewn banaliaeth a chlyfrwch arwynebol.[23]

Yn erbyn y meddylfryd a'r tueddiadau hyn mae'n rhaid i sosialaeth frwydro – 'y gwareiddiad technolegol-gwyddonol' sydd yn coloneiddio'r meddwl gwleidyddol gan gau'r posibiliad o fyd arall. TINA yw'r acronym yn y Saesneg am y sefyllfa hon – *There Is No Alternative*. Grym sydd iddi fwy o nerth, ar un wedd, nag unrhyw ymerodraeth a fu.

Mae hyn, wrth reswm, yn frwydr fyd-eang dros yr hyn a elwir 'y byd mwyafrifol' (*the majority world*) – pobl a phobloedd ddifreintiedig a di-rym ar draws bedwar ban byd. Gan gadw hynny mewn co', mae'n werth gorffen gyda chyfeiriad at ddyfyniad agoriadol Niclas y Glais: 'Rhaid rhoddi i'r Ddraig Goch ei lle dan blygion y Faner Goch' meddai; mae angen sosialaeth ar Gymru er mwyn iddi barhau. Yn yr un modd, mentraf awgrymu fod angen Cymru ar sosialaeth. Oblegid os nad ydym ni – gyda'n traddodiad gwleidyddol, y ffurfiannau hanesyddol neilltuol sydd wedi'n cynnal, a'r angen dybryd am newidiadau radical – yn gallu ail-greu a diwygio'r traddodiad, rhaid gofyn pa amgylchiadau sydd eu hangen er mwyn gweld diwygiad o'r fath.

Nodiadau

[1] Nicholas, T. E., 'Y Ddraig Goch a'r Faner Goch', *Y Geninen,* Cyfrol 30 (1912), t. 10.

[2] Ibid, t. 11.

[3] Ibid.

[4] Ibid.

[5] Ibid.

[6] Ibid, t. 12.

[7] Ibid.

[8] Wallerstein, I., *After Liberalism* (Efrog Newydd: New York Press, 1995), tt.100-102.

[9] Brooks, S., *Pam na fu Cymru?* (Caerdydd: Gwasg Prifysgol Cymru, 2015).

[10] Rees, D. B., 'Sgwrs gyda T.E. Niclas', *Aneurin: Student Socialist Opinion,* Cyfrol 1, Rhif 2 (1961), yn *Sosialaeth Farcsaidd Gymraeg T. E. Nicholas,* Trafodion Anrhydeddus Cymdeithas y Cymmrodorion, Cyfres Newydd, Cyfrol 3 (1997), t.164.

[11] Rees, D. B., *Sosialaeth Farcsaidd Gymraeg T.E. Nicholas,* Trafodion Anrhydeddus Cymdeithas y Cymmrodorion, Cyfres Newydd, Cyfrol 3 (1997), tt.164-175.

[12] Ibid, t. 166.

[13] Ibid.

[14] Ibid, t.171.

[15] Gweler Gadamer, Hans-Georg, *Truth and Method.* Cyfieithiwyd gan Joel Weinsheimer a Donald G. Marshall (Efrog Newydd: Crossroads, 1992).

[16] Bevan, A. *In Place of Fear* (Llundain: MacGibbon & Kee, 1961), tt. 170-171.

[17] Claeys, G., *Robert Owen: A New View of Society and Other Writings* (Llundain: Penguin, 1991), t. xxxi.

[18] Jackson, B., *Equality and the British Left: A Study in Progressive Thought 1900-64* (Manceinion: Manchester University Press, 2010), t. 221

[19] Gweler, er enghriafft, Van Parijs, P. & Vanderborght, Y., *Basic Income: A Radical Proposal for a Free Society and a Sane Economy* (Cambridge, Massachusetts: Harvard University Press, 2017).

[20] Cole, G. D. H., *A Century of Co-operation* (Llundain: George Allen and Unwin, 1944), t. 144.

[21] Gweler, er enghraifft bennod Chris Williams, *Robert Owen and Wales,* yn *Robert Owen and His Legacy* gol. Noel Thompson a Chris Williams (Caerdydd: Gwasg Prifysgol Cymru, 2011), tt. 219-238.

[22] Gweler Peate, I., 'Y Meddwl Ymneilltuol', *Efrydiau Athronyddol XIV* (1951), tt. 1-12.

[23] Jones, J. R., 'A Raid i'r Iaith ein Gwahanu?' *Cyfres Ddigidol y Coleg Cymraeg Cenedlaethol* (2013).

Newyddion Ffug

Steven D. Edwards

D AETH YR YMADRODD 'NEWYDDION ffug' yn amlwg yn ystod ymgyrch etholiadol yr Unol Daleithiau yn 2016; fe'i ddefnyddiwyd yn aml gan yr ymgeisydd Donald Trump, sydd bellach yn Arlywydd y wlad honno. Trwy ddisgrifio pob stori yn ei erbyn fel darn o 'newyddion ffug', llwyddodd Trump i danseilio ffydd y bobl yn y ffynonellau newyddion a ddarparwyd gan y 'sefydliad' Washingtonaidd ac wrth gwrs, llwyddodd Trump i ennill yr etholiad. Mewn ffordd, gan ei fod wedi codi problemau athronyddol sylfaenol mewn epistemoleg, gwnaeth Trump gymwynas â'r athronydd. Mae gan epistemoleg hanes hir (a hirwyntog yn ôl rhai o'r dras Wittgensteinaidd!) a thrafodir problemau yn y maes hyd heddiw. Ond sut y dylai'r athronydd ymateb i'r sefyllfa a grëwyd gan Trump? Awgrymir ymateb pragmataidd i'r sefyllfa isod – yn eironig, un sy'n tarddu o'r un wlad â Trump.

Enghreifftiau

1. Yn ôl gwefan BBC, codwyd amheuon ynghylch canlyniadau'r etholiad yn Kenya.[1] Honnir gan arweinydd yr wrthblaid fod y system gyfrifiadurol a ddefnyddiwyd yn yr etholiad wedi'i hacio er budd yr Arlywydd ar y pryd. Ond, yn ôl prif swyddog yr etholiad, nid oedd unrhyw broblemau cyfrifiadurol ac roedd canlyniadau'r etholiad yn gwbl ddilys.

2. Mewn enghraifft enwog arall, bu dadl ynghlŷn â'r niferoedd a oedd yn bresennol yn ystod seremoni urddo Arlywydd Trump ym mis Ionawr 2017. Dywedodd Sean Spicer – ysgrifennydd cyfryngau Trump ar y pryd – fod mwy o bobl wedi mynychu seremoni Trump na seremoni'r Arlywydd Barack Obama. Ond wrth gymharu delweddau teledu o'r ddau ddigwyddiad, daeth yn amlwg fod mwy o bobl wedi mynychu seremoni Obama na seremoni Trump. Er hynny, ac wrth amddiffyn Spicer, dywedodd Kellyanne Conway (oedd yn rhan o dîm Trump) fod Spicer wedi bod yn cyfeirio at ffeithiau amgen (*alternative facts*).[2] Hynny yw, rhyw fyd posibl lle mae'n gywir i ddweud fod mwy o bobl wedi dod i weld Trump nag a ddaeth i weld Obama. Drwy godi'r cysyniad o ffeithiau amgen fe godir y posibilrwydd bod popeth yn oddrychol ac nad yw'n bosib canfod y gwir am unrhyw beth.

3. Yn drydydd, dywedwyd ym mhapur newydd yr *Independent* fod Trump yn disgrifio unrhyw stori nad yw'n ei hoffi fel 'newyddion ffug'; ymhellach, honnir fod gan Trump strategaeth i 'systematically deligitimize the news as an institution' a bod Trump yn 'actively provoking people to distrust the news, [and] to distrust information that does not come from him.'[3]

4. Yn olaf, darn o newyddion ffug sydd newydd dorri. Honnir ar wefan *Twitter* bod y CIA yn ceisio tanseilio Llywodraeth Cymru ac yn ôl yr adroddiad, gwnânt hynny drwy ymyrryd â chludiant cyhoeddus yma.

Diffinio newyddion ffug

Mae prinder o ddiffiniadau academaidd o newyddion ffug. Yn ôl y wefan *Wikipedia*, newyddion ffug yw 'fabricated news', which has 'no basis in fact'.[4] Mae'r *Geiriadur ar-lein Collins* yn dweud

fod newyddion ffug yn 'false, often sensational, disseminated under the guise of news reporting.'[5] Yn ôl *Geiriadur ar-lein Cambridge*, newyddion ffug yw 'false stories that appear to be news'.[6] Ac yn olaf, yn y *Guardian*, gwelir y diffiniad hwn: 'fiction deliberately fabricated and presented as non-fiction with the intent to mislead recipients into treating fiction as fact or into doubting verifiable fact.'[7]

Felly, cytuna'r diffiniadau nad yw newyddion ffug yn ddilys. Ar ben hynny mae'r ffynonellau sy'n cynhyrchu newyddion ffug yn gwybod eu bod yn ffug. Felly, maent yn camarwain pobl yn fwriadol – mae diffiniad y *Guardian* yn tynnu sylw at hyn yn echblyg gan gyfeirio at yr 'intention to mislead'.[8] Felly, mae agwedd foesegol i newyddion ffug hefyd.

Er mwyn dychwelyd at yr enghreifftiau a grybwyllwyd uchod, yn achos yr etholiad yn Kenya, gellir ateb y cwestiwn 'Pwy enillodd yr etholiad?' drwy gyfeirio at y ffeithiau (boed hacio wedi digwydd neu beidio). Mae un ochr o'r ddadl yn dweud pethau ffug yn fwriadol – naill ai brif swyddog yr etholiad neu arweinydd yr wrthblaid. Gwelwn yr un peth yn yr ail enghraifft: roedd tîm Trump yn ceisio camarwain pobl. Ac yn drydydd, trwy danseilio ffynonellau newyddion ac eithrio yr un a ddarperir gan dîm Trump, mae Trump yn ceisio rheoli beth mae pobl yn ei gredu.

Agweddau athronyddol ar 'newyddion ffug'

Coda'r ffenomenon o newyddion ffug hen broblemau athronyddol mewn epistemoleg megis 'Beth yw'r gwahaniaeth rhwng gosodiadau gwir a gosodiadau anwir?', a 'Sut y gellir gwybod pan fo gosodiad yn wir neu anwir?' Gellir ateb y cwestiwn cyntaf yn weddol hawdd. Y gwahaniaeth yw: os yw person A yn gwybod fod p yn wir, mae'n hynny'n ddilys os yw (1) p yn wir, a (2) bod A yn credu ei fod yn wir. Ond o ystyried y gred fod p yn gywir, fe all fod yn wir bod A yn credu bod p

yn wir hyd yn oed os nad yw p yn wir. Felly, mae'n wir fod A yn gwybod (os ac os yn unig) bod p yn wir; ond gallai fod yn wir bod A yn credu bod p yn wir hyd yn oed os yw p yn ffug. Ond, y broblem yw, sut allem wybod os yw unrhyw gred neu honiad yn wir neu yn anwir? Dyna'r broblem a amlygir gan Trump. Felly yn ôl at newyddion ffug.

Nid yw'n bosib adrodd holl hanes epistemoleg yn awr, ond efallai y byddai'n syniad da atgoffa ein hunain o rai agweddau ar y broblem ynglŷn â gwybodaeth, yn ogystal â thynnu sylw at dri math o ymateb i'r broblem a godir gan y ffenomenon newyddion ffug.

Sut y codir problemau gwybodaeth?

I ddechrau, gwelwn y byd drwy system gysyniadol benodol ac mae'r system hon yn gwbl ddigwyddiadol (*contingent*): byddai'r byd yn ymddangos yn gwbl wahanol pe byddem â synhwyrau gwahanol er enghraifft. Ar ben hynny, hyd yn oed o fewn ein system ganfyddol, cawn ein camarwain gan ein synhwyrau. Yn olaf, ac yn fwy radical fyth, gall yr holl brofiad o fyw mewn corff cnawdol fod yn ffug: mae'n bosibl nad ydym ond ymenyddiau mewn cerwyn (*vat*) a symbylir yr ymennydd gan ryw wyddonydd mewn labordy rhywle er mwyn creu'r argraff ein bod yn byw mewn gwirionedd.[9] Yn wyneb problemau o'r fath gwelir tri math o ymateb:

Goddrychiaeth (*Subjectivism*);
Perthnasolaeth (*Relativism*);
Gwrthrychaeth (*Objectivism*).

Yn ôl goddrychiaeth gall yr un gosodiad fod yn wir ac yn anwir ar yr un pryd. Felly, i'r rheiny sy'n meddwl fod mwy o bobl yn bresennol yn ystod seremoni urddo Trump, mae gosodiad sy'n datgan hynny yn wir, ac ar yr un pryd, i'r rhai sy'n credu

fod llai o bobl yn bresennol, mae datgan fod mwy o bobl yn bresennol yn anwir. Felly, gall yr un gosodiad 'p' fod yn wir ac yn anwir yn yr un ystyr, ar yr un pryd.

Ond i wrthwynebu goddrychiaeth, gellir tynnu sylw at egwyddor sylfaenol mewn rhesymeg y seilir unrhyw faes arno sef ddeddf croesddywediad (*law of contradiction*). Os gall yr un gosodiad fod yn wir ac yn anwir ar yr un pryd, nid yw'n bosibl gwneud unrhyw osodiad o gwbl. Mae hyn yn dilyn oherwydd y cysylltiad rhwng ystyr a gwirionedd. Mae gosodiadau empeiraidd er enghraifft yn honni rhywbeth am y byd o'n cwmpas. Trwy honni un peth mae'n dilyn nad yw'r gwrthwyneb yn wir (hyd y gwelwn ni). Ond os gall pob honiad yn ogystal â'i wrthwyneb fod yn wir ac yn anwir – yn yr un ystyr, ar yr un pryd – nid yw'n bosibl honni unrhyw beth o gwbl. Felly, nid yw goddrychiaeth yn ymateb boddhaol i'r broblem.

Yn ôl perthnasolaeth, mae'r gwir yn perthyn i batrymau cysyniadol (*conceptual schemes*). Felly i'r rhai sy'n rhannu'r un system gysyniadol gall gosodiad 'p' fod yn wir er mewn system gysyniadol arall, gallai 'p' fod yn anwir.

Ond gellir beirniadu'r ddamcaniaeth hon yn yr un modd ag y beirniadwyd goddrychiaeth: gan na fedr yr un gosodiad fod yn wir ac yn anwir ar yr un pryd, mae perthnasolaeth yn gwbl ddisynnwyr. Ar ben hynny, wrth gwrs, nid yw perthnasolaeth yn datrys y problemau a amlygwyd ynglŷn â gwybodaeth yn y lle cyntaf: sef, er enghraifft, bod unrhyw system gysyniadol yn gwbl ddigwyddiadol.

Beth am y trydydd ymateb i'r broblem, sef gwrthrychaeth? Geiriau cymhleth tu hwnt yw'r geiriau 'goddrychiaeth' a 'gwrthrychaeth'. Ac unwaith eto, er budd yr ysgrif hon, bydd yn rhaid gor-symleiddio i raddau. Esboniwyd uchod nad yw'n bosibl gweld y byd 'fel y mae' fel petai. Felly, os dehonglir y gair 'gwrthrychaeth' i ragdybio bod gweld y byd fel y mae yn bosibl, mae'n amlwg nad yw gwrthrychaeth yn ymateb da

i'r problemau ynghylch cael gwybodaeth am y byd. Ond, mae gwahaniaeth rhwng 'goddrychiaeth' yn yr ystyr ontolegol a 'goddrychiaeth' yn yr ystyr epistemolegol, a thrwy ddefnyddio'r gwahaniaeth hwn, gellir cyrraedd at ymateb i'r broblem sydd yn weddol foddhaol.

Ystyr ontolegol y gair 'gwrthrychaeth' yw'r honiad fod y byd yn bodoli fel y mae (er nad ydym yn gallu dirnad y modd hwnnw); ystyr epistemolegol y gair 'gwrthrychaeth' yw bod rhai meini prawf yn bodoli y gellir eu defnyddio er mwyn cyrraedd credoau weddol gadarn am y byd o'n cwmpas – wel, cyn gadarned ag sydd bosib.

Mabwysiedir agwedd bragmatig tuag at y broblem gan Quine & Ullian (*The Web of Belief*, 1978), yn ogystal â meini prawf i'w defnyddio yn wyneb y problemau wrth geisio cael gwybodaeth ddibynadwy am y byd.

Ffordd bragmatig ymlaen

Honnir gan Quine ac Ullian fod damcaniaethau (*hypotheses*) yn tyfu ar sail credoau, a gellir egluro'r gorffennol a rhagweld y dyfodol drwy eu defnyddio. Felly amser maith yn ôl, ffurfiwyd damcaniaeth am symudiad y llanw a thrwy'r ddamcaniaeth, gallwn egluro symudiad y llanw yn y gorffennol a rhagweld llanw a thrai'r môr yn y dyfodol. Wrth feddwl am fynd adref heno, wedi darllen amserlen y bws, rwyf wedi ffurfio'r gred bod y bws i Gaerfyrddin yn gadael am 6.00yp. Ffurfir y gred ar y dystiolaeth synhwyrol a gefais wedi darllen yr amserlen. Wrth gwrs, gall y dystiolaeth fod yn ffug – efallai fy mod i wedi camddeall yr amserlen, neu efallai bod camgymeriad gyda'r amserlen, efallai y cefais fy ngwenwyno gan rywun a bod y gwenwyn yn effeithio ar fy synhwyrau, neu efallai y newidiwyd yr amserlen gan y CIA (er mwyn tanseilio'r system cludiant cyhoeddus yng Nghymru), neu efallai bod gwyddonydd mewn labordy wedi symbylu fy ymennydd, ac ati. Ond, rhaid i mi

ddal y bws, felly bydd yn rhaid i mi fynd i'r safle bws priodol ar yr amser priodol. Ar ben hynny, seiliwyd y gred fod yr amserlen yn gywir ar yr hypothesis ei bod yn arfer rhoi gwybodaeth gywir, ac felly credaf fod y wybodaeth yn ddilys.

Drwy'r dydd, ffurfiwn gredoau ar sail y damcaniaethau rydym wedi eu ffurfio neu wedi eu mabwysiadu drwy ddarllen pethau, gwrando ar bobl eraill neu siarad â phobl ac ati. A gallwn feddwl am honiadau ar y newyddion yn yr un modd. Cofier yr enghraifft uchod am faint y dorf yn ystod seremoni urddo Trump. Cawsom ddwy gred, y naill sy'n honni fod torf Trump yn fwy na thorf Obama, a'r llall sy'n honni'r gwrthwyneb. Sut y gallwn benderfynu pa un sy'n wir? Seiliwyd y ddwy gred ar ddamcaniaethau gwahanol. Yn achos Trump, seiliwyd ei honiadau ef ar y ddamcaniaeth bod y sefydliad yn Washington eisiau bychanu Trump a'i gefnogwyr; ac felly, crëwyd darlun ffug o'r niferoedd gan y sefydliad Washingtonaidd. Ond ar yr ochr arall, credodd pobl eraill y darluniau a welsant ar y newyddion a seiliwyd eu credoau nhw ar y ddamcaniaeth nad oes unrhyw frwydr sefydliadol yn erbyn Trump.

Tystiolaeth

Yn gyffredinol, mae'n rhaid i ni ddibynnu ar wybodaeth a ddarperir gan bobl eraill. Felly mewn llawer o feysydd, mae'n rhaid derbyn y ffeithiau fel ag y maent wedi eu cyflwyno gan arbenigwyr yn y maes – e.e. ffiseg niwclear, neu eneteg ac ati. Wrth gwrs, gall arbenigwyr fod yn anghywir, ond nid oes unrhyw ddewis gennym ond eu credu. Er enghraifft, yn ôl y gwyddonwyr symuda'r byd ar gyflymdra o tua 180,000 milltir yr awr ar hyn o bryd, ond nid yw'n teimlo felly wrth eistedd yn yr ystafell hon. Wrth gwrs, nid oes rhaid i ni dderbyn pob honiad ac nid yw'n bosibl derbyn honiadau anghyson: mae'n rhaid bod un ohonynt – ac efallai bob un ohonynt – yn anghywir. Mae Quine ac Ullian (1978) yn ein hatgoffa o rai pethau y dylem

eu hystyried wrth gloriannu honiadau gwahanol. Yn gyntaf, ystyrir 'what opportunities the speaker may plausibly have had for gathering evidence for his or her claim.'[10] Felly, yn achos yr enghraifft uchod gyda'r CIA a Llywodraeth Cymru, pwy wnaeth yr honiad ac ar ba sail? Yn ail, 'It is easier to believe the man who tells us something he would appear to prefer concealed than the one who proclaims his own excellence or innocence'.[11] Gallwn ystyried honiadau Trump ynglŷn â'r nifer fynychodd ei seremoni urddo yn hyn o beth efallai. Yn drydydd, beth yw tarddiad y wybodaeth? A oes 'signs of private interests and corruption'[12] ynddo? Neu fethodoleg wael megis 'hasty thinking and poor access to data.'[13] Yn bedwerydd, a fu'r ffynhonnell yn ddibynadwy yn y gorffennol, neu a yw wedi bod yn anghywir sawl gwaith? Wrth gwrs, ni fydd mabwysiadu'r pedwar cam yma yn arwain at y gwirionedd bob tro. Ni all unrhyw strategaeth wneud hynny.

Yn ogystal â'r strategaeth ar gyfer cloriannu'r straeon y deuir o hyd iddynt ar y newyddion a gwefannau cymdeithasol, cynigia Quine ac Ullian restr o ffactorau y dylem eu hystyried wrth gloriannu damcaniaethau yn gyffredinol. Wrth gloriannu damcaniaethau, gellir chwilio am rinweddau sydd yn eu cryfhau a'u gwneud yn debygol o fod yn wir. Nodir pump ohonynt.

1. Ceidwadaeth (*Ceteris paribus*) 'the less rejection of prior beliefs required the more plausible the hypothesis.'[14]
Felly, os trown yn ôl at yr enghraifft uchod o amserlen y bws i Gaerfyrddin: er ei bod yn bosib fod y wybodaeth am y bws yn ffug a hynny oherwydd bod y CIA wedi bod yn ymyrryd â'r amserlen, mae'r hypothesis hwn yn cystadlu â hypothesis arall, sef bod yr amserlen yn ddibynadwy yn ogystal â'r hypothesis nad yw'n debygol fod gan y CIA lawer o ddiddordeb yn amserlen y bws (neu gludiant cyhoeddus yma). Byddai gwrthod y ddau hypothesis olaf yn gam mawr, er ei fod yn bosibl fod y CIA yn

ymyrryd â'r amserlen, nid yw'n debygol gan fod y wybodaeth ar y cyfan yn hollol gywir. Felly, byddai derbyn yr hypothesis ynghylch plot y CIA yn golygu gwrthod dwy ddamcaniaeth arall, a byddai ymarfer ceidwadaeth yn golygu cymryd bod yr amserlen yn gywir ac nad yw'r CIA wedi bod yn tanseilio cwmni *Traws Cymru*, neu'r Cynulliad.

2. Cymedroldeb / Gwyleidd-dra

Yr ail rinwedd ar restr Quine ac Ullian yw cymedroldeb. Mae un ddamcaniaeth yn fwy cymedrol na damcaniaeth arall, os yw yn "implied by the other without implying it".[15] Felly, o fynd yn ôl at y darn o newyddion ffug a dorrodd ar *Twitter* ynghylch cludiant cyhoeddus yma, os derbynnir y ddamcaniaeth fod y CIA yn ymyrryd â chludiant cyhoeddus yng Nghymru, mae'r ddamcaniaeth eu bod yn ymyrryd ag amserlen bws i Gaerfyrddin yn arddangos cymedroldeb. Ac i'r gwrthwyneb, os gwrthodir y ddamcaniaeth bod y CIA yn ymyrryd â chludiant cyhoeddus, bydd yr hypothesis 'nad yw'r CIA yn ymyrryd ag amserlen y bws i Gaerfyrddin' yn enghreifftio'r un rhinwedd. Felly, yn y bôn, mae A yn fwy cymedrol na B pan fo gwirionedd A yn golygu fod B hefyd yn wir.

3. Symlrwydd

Enghreifftiwyd y rhinwedd hwn mewn seryddiaeth pan fabwysiadwyd damcaniaeth ynghylch orbitau eliptigol y planedau yn lle orbitau crwn. Yn y system Ptolemaidd, er mwyn egluro symudiad y planedau, bu rhaid credu fod rhai planedau yn symud mewn dau fath o orbit, un cylch mawr ac un cylch bach – hynny yw argylch (*epicycle*). Ond roedd damcaniaeth Kepler fod y planedau yn symud mewn elipsau yn llawer mwy syml a chain ac felly, mae'n enghreifftio'r rhinwedd hwn. Yn ddiddorol, fe'n hatgoffir gan Quine ac Ullian mai agwedd oddrychol iawn yw symlrwydd. Pe byddai ein chwaeth neu ymwybyddiaeth

esthetig yn wahanol efallai y byddai'n well gennym y ddamcaniaeth Ptolemaidd yn hytrach na damcaniaeth Kepler. Yn achos yr enghraifft am y CIA a chludiant cyhoeddus yng Nghymru, mae'r priodoleddau symlrwydd a cheidwadaeth yn cyd-fynd, mi gredaf: hynny yw, 'the lazy world is the likely world'[16] fel y dywedodd Quine ac Ullian.

4. Cyffredinolrwydd

Y pedwerydd rhinwedd yw cyffredinolrwydd, hynny yw: 'the wider the range of applicability of a hypothesis, the more general it is.'[17] Felly, am ei bod yn gallu cyffredinoli'r ddamcaniaeth ynglŷn ag orbitau eliptigol i bob planed yng Nghyfundrefn yr Haul, mae hyn yn rhinwedd ynddi. O droi yn ôl at y CIA a Llywodraeth Cymru: pe byddem ni'n dangos bod y CIA yn ceisio tanseilio Llywodraeth yr Alban, hefyd, efallai y byddai hyn yn cryfhau'r ddamcaniaeth am y CIA a Chymru.

5. Rhinwedd olaf Quine ac Ullian yw natur ffugiadwy'r hypothesis *(refutability / falsifiability)*. 'Some imaginable event must...suffice to refute the hypothesis'.[18]

Felly, yn syml, pe honnid y bydd hi'n ddiwrnod sych yn Aberystwyth yfory oherwydd natur y cymylau a fydd uwchben y dref, gallwn gadarnhau'r honiad neu ddangos ei fod yn anwir. Wrth gwrs mae hon yn enghraifft syml iawn, ac fel y noda Quine ac Ullian, mae'n bosib cynnal unrhyw hypothesis drwy apelio at ddamcaniaethau eraill. Er enghraifft, pe byddai'n glawio yn Aberystwyth yfory, er mwyn cynnal yr honiad na fydd yn glawio, gallem honni bod rhywbeth yn ymyrryd â synhwyrau pobl ac er nad yw hi mewn gwirionedd yn glawio, mae rhywbeth wedi peri i bobl gredu ei bod yn glawio.

Wrth gwrs, gyda'r enghraifft o'r CIA a Llywodraeth Cymru,

mae hynny naill ai yn wir neu yn anwir. Ond, mae'n anodd diffinio beth fyddai'n dangos ei fod yn anwir. Pe byddai'r CIA yn gwadu eu bod yn ymyrryd â Llywodraeth Cymru, byddai sawl person yn amau yr honiad. Gallai rhywun ddal y ddamcaniaeth bod y CIA yn ymyrryd gan gredu bod y CIA yn dweud celwydd. Ond, gellir troi yn ôl at bethau fel natur y dystiolaeth, ffynhonnell y wybodaeth ac ati yn ogystal â mynd yn ôl at briodoleddau eraill megis ceidwadaeth a symlrwydd.

I gloi

Oherwydd natur gymdeithasol ein gwybodaeth, yn ogystal â'r ffaith ei bod yn ffaeledig (*fallible*), nid oes unrhyw fodd pendant i dreiddio i'r gwir. Ond, nid yw'n dilyn mai'r unig ddull sydd ar gael er mwyn cloriannu honiadau yw'r ddeddf croesddywediad. Apelia Quine at drosiad gwe'r corryn er mwyn cyfleu natur ein gwybodaeth am y byd. Ac eithrio rhai egwyddorion ynglŷn â rhesymeg, gall popeth fod yn anwir. Er gwaethaf hyn, mae rhai egwyddorion hyblyg wedi bod yn ddibynadwy, fel y rheiny a dynnwyd sylw atynt gan Quine ac Ullian ac a'u trafodwyd uchod. Felly, wrth gloriannu honiadau sy'n gwrthdaro, dylem ystyried y ffactorau a drafodwyd uchod ynglŷn â thystiolaeth, yn ogystal â'r pum rhinwedd.

Nodiadau

1 https://www.bbc.co.uk/news/world-africa-40887129
2 https://www.theguardian.com/us-news/video/2017/jan/22/kellyanne-conway-trump-press-secretary-alternative-facts-video
3 https://www.independent.co.uk/news/world/americas/us-politics/donald-trump-fake-news-facebook-real-news-state-run-tom-rosenstiel-american-press-institute-a7886671.html
4 https://en.wikipedia.org/wiki/Fake_news
5 https://www.collinsdictionary.com/
6 https://dictionary.cambridge.org/
7 https://www.theguardian.com/media/commentisfree/2017/may/12/defining-fake-news-will-help-us-expose-it
8 Ibid.
9 Putnam H., *Reason, truth and history* (Caergrawnt: Cambridge University Press, 1981).
10 Quine W. V. & Ullian J. S., *The web of belief* (Efrog Newydd: Random House, 1978), t.55.
11 Ibid.
12 Ibid.
13 Ibid.
14 Ibid, t.67.
15 Ibid, t.68.
16 Ibid.
17 Ibid, t.73.
18 Ibid, t.79.

Perfformio a Ffenomenoleg: Cof, Corff a Chapel

Rhiannon M. Williams

TRIDEG A SAITH o flynyddoedd yn ôl, cefais fy nghyflwyno i gapel Nazareth Pontiets am y tro cyntaf. Diwrnod fy medydd oedd hi, ac nid oes gennyf yr un atgof o'r diwrnod. Yn ôl y sôn roeddwn i'n ymddwyn yn eithaf da. Canwyd 'Y Darlun' ymysg emynau eraill a gweinyddwyd te yn y Festri, a oedd yn ddigon derbyniol mae'n debyg.

Dyma oedd fy nghyflwyniad cyntaf i'r capel. Ond yn y cyflwyniad hwnnw, roeddwn yn rhan ddiarwybod o rythmau oedd yn llawer mwy na fi – yn ddefodau hynafol a fyddai'n fy nghysylltu â'r lle, y gymdogaeth a'r traddodiad. Wedi hynny, bu'r Ysgol Sul yn rhan fawr a ffurfiannol o fy ieuenctid, gyda'r defodau bach a mawr yn gadael eu hôl ar fy nhaith bywyd mewn modd nad oeddwn efallai yn llawn deall nac yn gwerthfawrogi ar y pryd. Yn sicr, ni fyddwn wedi darogan y byddwn yn fy nhridegau yn dechrau ar ddoethuriaeth a fyddai'n ceisio dirnad y dylanwad a gafodd y capel ar fy mywyd, ac ar fywyd cymdogaethau yn ehangach.

Un o fy mwriadau ers ychydig o flynyddoedd yw ceisio deall sut rwy'n perfformio ac yn perthyn i ofod arbennig. Yn yr ysgrif hon, mentraf esbonio sut y bu ffenomenoleg o gymorth i mi wrth geisio gwneud hyn. Mae tair rhan i'r ysgrif hon: yn y rhan gyntaf, ceir trosolwg bras o fy ymchwil; yn yr ail ran, edrychir

ar rai o egwyddorion ffenomenoleg sydd yn bresennol yn yr ymchwil, yn ysgrifenedig ac yn ymarferol; ac yn olaf, sonnir am ambell faes arall sydd yn gorgyffwrdd â ffenomenoleg yn fy ymchwil ac sydd efallai'n cyfrannu at ddealltwriaeth ehangach o ffenomenoleg fel maes.

Mae rhan helaeth o fy ymchwil yn edrych ar y berthynas rhwng y capel Cymraeg, cymdogaeth a pherfformiad gyda'r bwriad o ddefnyddio perfformiad fel modd o ddadansoddi digwyddiad ac fel methodoleg yn ogystal. Un o'r ysgogiadau dros ddefnyddio'r fethodoleg hon yw'r teimlad nad yw hanes y capel yr wyf yn rhan o'i linach yn cael ei gynrychioli'n eang, neu'n cynrychioli egni byw yr hyn rwyf yn ei brofi wrth fod yn rhan o gapel. Mae llyfrau sydd yn edrych ar hanes y capel fel arfer yn ymwneud â digwyddiadau mawr wedi eu clymu i ddigwyddiadau cymdeithasol a gwleidyddol y dydd; sydd wrth gwrs yn gofnod hollbwysig o archif y capeli. Ond rwyf yn ymwybodol fod yr hyn rwy'n ei brofi wrth fynd i'r capel yn ddibynnol ar fwy na pherthyn i naratifau cyffredinol; mae'n ymwneud â phrofiad person mewn gofod dros amser. Mae Astudiaethau Perfformio yn faes sydd yn gallu dadansoddi sut mae'r hyn sydd yn digwydd mewn gofod byw yn effeithio ar y rheiny sydd yn cymryd rhan.

Dengys cysyniad Diana Taylor o archif a *repertoire*[1] fod perfformiad yn fodd dilys o fynegi hunaniaeth a bodolaeth. Dyry'r archif a'r *repertoire* ddau fodd o gaffael gwybodaeth. Crëir yr archif gan arteffactau materol, fel llyfrau, mapiau ac esgyrn, tra bod y *repertoire* yn cynnwys y wybodaeth mae person yn cadw yn ei gorff, yn straeon, ffyrdd o symud a defodau. Pwysleisia Taylor bwysigrwydd y *repertoire* fel ffynhonnell wybodaeth, ond noda ei bod yn cael ei thanbrisio fel modd dilys o wybod. Cred Taylor fod y grymoedd Gorllewinol yn breinio'r archif, modd o ddogfennu grym a pherthnasau grym, a rhybuddia fod blaenoriaethu'r archif fel hyn yn beryglus i

ddiwylliannau lleiafrifol am fod yr archif yn aml yn eithrio'r diwylliannau hynny.

Maentumir wedyn fod modd cromfachu ('bracketing',[2] ys dywed Taylor) gweithgarwch perfformiadol er mwyn ei ddadansoddi. Cyfeirir at syniadaeth yr anthropolegydd Victor Turner a gredai fod perfformiad, o'i gromfachu, yn ddramâu cymdeithasol (*social drama*[3]) a all ddatgelu rhywfaint am hunaniaeth cymdogaeth.

Yn fy ngwaith rwyf yn arddel methodoleg Ymarfer fel Ymchwil (Y-f-Y) mewn perthynas â syniadaeth ffenomenolegol, yn rhannol er mwyn trafod gweithgarwch byw *repertoire*'r capel. Mae Y-f-Y yn faes sydd wedi datblygu wrth sylweddoli bod gagendor yn y modd y mae angen archwilio gwybodaeth ymgorfforedig (*repertoire*) yn ogystal â gwybodaeth a ystyrir yn fwy traddodiadol (archifol). Fel rhan o'm gwaith ymchwil, gweithiais yn unigol ar berfformiadau byw mewn tri chapel, yn edrych ar fy mherthynas i â'r capel lle cefais fy magu, sef capel Nazareth, Pontiets. Rhan arall o'm gwaith ymchwil oedd creu perfformiadau grŵp gydag aelodau'r tri chapel oedd yn edrych ar eu perthynas hwy â'u capeli hwythau. Roeddwn felly yn cromfachu digwyddiadau, *social dramas*, er mwyn eu dadansoddi. Er mwyn gosod sail i hyn, trafodir cyd-destun gweithgarwch perfformiadol y capel drwy edrych ar y berthynas hanesyddol rhwng y capel Cymraeg, cymdogaeth a pherfformiad, gan ddangos fod y berthynas rhwng yr elfennau hyn yn bresennol yn hanesyddol ac yn dylanwadu ar wead y rhinweddau heddiw.

Dyna gyflwyniad felly i'r syniadau a'r fethodoleg sydd ar waith yn fy ymchwil. Ond sut mae ffenomenoleg yn perthyn i hyn, a sut mae o gymorth i mi yn fy ngwaith?

Mae Ffenomenoleg yn faes sydd yn ystyried mai profiadau person[4] o'r byd sydd yn llunio ei brofiad ohono. Gall methodoleg ffenomenolegol ganiatáu ymchwil ymatblygol, gan fod profiad yn weithred bersonol. Dywed y seicolegydd

Clark Moustakas; 'In a phenomenological investigation the researcher has a personal interest in whatever she or he seeks to know; the researcher is intimately connected with the phenomenon.'[5] Fel aelod o gapel Cymraeg, fe'i gwelaf yn anodd ymchwilio fy mhwnc dewisedig a'i drafod mewn ffyrdd *nad* ydynt yn atblygol.[6] Dywed yr athronydd Edmund Husserl fod ystod y wybodaeth ffenomenolegaidd yn orchwyl: 'the task of a criticism of transcendental self-experience with respect to its particular interwoven forms and the total effect produced by the universal tissue of such forms.'[7] Rhaid wrth ysgrifennu yn ymatblyg, gydnabod a cheisio ymdopi â'r holl wybodaeth sydd ar gael. Awgryma Husserl yn gyntaf bod rhaid edrych ar y wybodaeth a ddaw o lif y fath brofiad, ond hefyd i fod yn agored i allu beirniadu gwybodaeth ffenomenolegol.

Yn ôl Moustakas, gellir olrhain priodoliad ffenomenoleg fel maes at Edmund Husserl.[8] Dywed hyn am fod Husserl wedi llafurio i ddilysu maes a fyddai'n ystyried hanfod (*essence*) fel epistemoleg yn hytrach na gwybodaeth a ddeuai o wyddoniaeth.

Craidd syniadaeth Gartesaidd yw bod y meddwl a'r corff yn ddeubeth ar wahân, ac mai'r meddwl sy'n caniatáu i berson ddarganfod y byd. Creda Husserl mai mewn ffyrdd ffenomenolegol y profa berson y byd; bod adnabyddiaeth person o'r byd yn deillio'n llwyr o'r modd y mae'n amgyffred â phrofiadau ynddo. Mae'r modd yr adlewyrcha person ar y gwahanol ffenomenâu yn mynd ati i greu anian y byd iddo. Cydnabydda Husserl syniadaeth yr athronydd René Descartes fel dechreubwynt i ystyried y modd y crëir wybodaeth. Dywedodd Decartes 'Cogito ergo sum'; [9] (Rwyf yn meddwl felly rwyf yn bod.) Hynny yw, cred Husserl nad proses wrthrychol, bositifaidd yw epistemoleg, ac mai meddwl ac athroniaeth a rydd fywyd i wyddoniaeth; ni fodola'r byd ar ben ei hun fel endid gwyddonol, gwrthrychol. Felly, mae Decartes a Husserl

yn gweld nad yw'r byd yn bodoli fel endid sydd ar wahân i ni, ond mai ni sydd yn ei ddehongli. Mae Decartes yn grediniol ein bod yn gwneud hyn o safbwynt meddyliol, tra bod Husserl yn dadlau ein bod yn gwneud hyn trwy brofiadau.

Noda Husserl nad rhywbeth sydd yn bod yw'r byd o'n hamgylch, ond yn hytrach mai ffenomenon ydyw, rhywbeth a ganfyddwn trwy'n profiad ni ohono: 'In short, not just corporeal Nature but the whole concrete surrounding life-world is for me, from now on, only a phenomenon of being, instead of something that is.'[10] Ni fodola gwrthrychau'n ddiamod; ein canfyddiad a'n hamgyffred ein hunain ohonynt sydd yn eu ffurfio i ni. Gan fod cael fy magu fel rhan o gymdogaeth y capel wedi bod yn rhan o'm mywyd, gallaf ond ei drafod mewn modd sy'n ystyried mai ffenomenon wyf i wedi ei greu yw'r profiad hwn, ac nad yw'n wirionedd sydd yn berthnasol i bawb. Hyderaf mai drwy adlewyrchu yn ymatblygol y mae trafod y profiad ffenomenolegol hwn gan mai, yn ôl Husserl, fy ffenomenon i ydyw.

Defnyddia Husserl y term 'lleihad trosgynnol-ffenomenolegol' er mwyn disgrifio'r modd cylchol y profa person y byd:

Thus the being of the pure ego and his *cogitationes*, as a being that is prior in itself, is antecedent to the natural being of the world – the world of which I always speak, the one of which I *can* speak. Natural being is a realm whose existential status is secondary; it continually presupposes the realm of transcendental being. The fundamental phenomenological method of the transcendental epoché, because it leads back to this realm, is called transcendental-phenomenologiacal reduction.[11]

Mae'r ffenomenoleg hon yn drosgynnol gan ei bod, yn ôl Moustakas yn: 'adheres to what can be discovered through reflection on subjective acts and their objective correlates.'[12]

Hynny yw, mae'n ystyried y berthynas rhwng yr hunan a'r gwrthrych mewn golwg. Mae epistemoleg drosgynnol yn fyfyrdod am yr hunan a'i berthynas â'r byd. Mae'r myfyrio hwn yn digwydd mewn cyfnod/lle (*realm*), sy'n arwain at ei gilydd. Gwelwn felly fod adnabod y byd ac adnabyddiaeth o'r hunan yn gyd-ddibynnol, ac yn cadarnhau ei gilydd; ac yn brofiad cylchol. Mae'r modd y digwydda hyn yn leihad, yn broses a gymhwysa'r gwahanol ffenomenâu at ei gilydd i gyfnod. Arddelaf fethodoleg sydd yn leihad trosgynnol-ffenomenolegol wrth ymchwilio. Gwnaf hyn gan fod fy mhrofiad o'r capel yn llwythog; wrth ymchwilio iddo, wynebaf drwch o brofiadau.[13] Mae'r Y-f-Y yn datgelu'r hyn yr ydwyf yn ei wybod am y gofod, ond eto wrth ymarfer, rwy'n agored i'r cyfnod cylchol sydd yn datgelu mwy i mi am y capel. Bydd yr Y-f-Y yn fodd o arddangos *repertoire*, ond eto bydd trosgynoliaeth y foment o berfformiad yn datgelu mwy o wybodaeth a fydd yn ychwanegu at y *repertoire* hynny. Trwy fod yn ymatblygol am y profiad o Y-f-Y credaf fod modd lleisio'r ffenomenau a gofiaf ac a greaf. Atega'r anthropolegydd Clifford Geertz at y ddealltwriaeth hon drwy nodi 'culture patterns have an intrinsic double aspect: they give meaning, that is, objective conceptual form, to social and psychological reality both by shaping themselves to it and by shaping it to themselves.'[14] Hynny yw, rydym ni'n rhoi ystyr i wrthrych neu oddrych, ac mae'r gwrthrych neu'r goddrych yn rhoi ystyr i ni.

Po fwyaf yr adlewyrcha person ar ei ganfyddiadau am y byd, mae'n fwy tebygol o ddechrau creu gorwel anian y byd hwnnw.[15] Po fwyaf yr ystyria, y lletach yw'r gorwel gwybodaeth. Hynny yw, gall canfyddiadau person am y byd o'i amgylch yn y gorffennol gael eu huno gyda'r modd y mae'n amgyffred y byd yn awr, gan greu darlun cyflawnach o'r byd hwnnw. Dywed Moustakas:

The whole process takes on the character of wonder as new moments of perception bring to consciousness fresh perspectives, as knowledge is born that unites past, present, and future and that increasingly expands and deepens what something is and means.[16]

Gall adlewyrchu ar ganfyddiad fynd ati i gyfrannu at ddwysedd ein hadnabyddiaeth o anian y canfyddiad hwnnw. Drwy weithredu gyda chymdogaeth y capel yn yr ymchwil hon, hyderaf y gall ymwybyddiaeth o'u hymarfer gyfoethogi fy ngorwel gwybodaeth, a datgelu mwy am y cyswllt a fodola rhwng y gorffennol, presennol a'r dyfodol yn y capel. Pwysigrwydd ymatblygedd yw mynd ati i gyfathrebu'r canfyddiadau hyn gyda chynulleidfa ehangach.

Cyfrannodd yr athronydd Maurice Merleau-Ponty at syniadaeth ffenomenolegol drwy nodi mai profiadau'r corff a'r meddwl sydd yn estyn allan er mwyn dehongli'r byd. Awgryma mai ymgorffori profiad o'r byd a wna person, gan ddefnyddio ei amgyffred ei hun fel mesurydd:

I am the absolute source, my existence does not stem from its antecedents, from my physical and social environment; instead it moves out towards them and sustains them, for I alone bring into being for myself (and therefore into being in the only sense that the world can have for me) the tradition which I elect to carry on, or the horizon whose distance from me would be abolished–since that distance is not one of its properties – if I were not there to scan it with my gaze.[17]

Os felly, daw ymatebion fwyaf blaenllaw unigolyn o'r corff, o endid cyflawn (nid o feddwl fel endid ar wahân i'r corff fel y creda Descartes), felly gellid dadlau bod profiad yn colli rhywfaint o'i ddilysrwydd gwreiddiol wrth gael ei gymhwyso i eiriau. Awgryma'r gair 'absolute' gan Merleau-Ponty fod y profiad o ganfod yn un a feddianna person yn llwyr. Mae

Margaret Ames yn cyfrannu at y ddealltwriaeth hon, gan nodi 'Trwy'r corff rydym yn canfod y byd. Trwy'r corff rydym yn gweithredu yn y byd ac yn creu'r byd. Trwy'r corff rydym yn profi'r byd ac mae'r profiad o'r byd yn ein newid yn raddol drwy gydol ein bywydau.'[18] Noda'n glir ei chred mai'r corff sydd yn ganolog i'n deallusrwydd o'n hunain mewn perthynas â'r byd. Felly, mae angen ystyried profiad mewn ffyrdd y tu hwnt i eiriau, oherwydd ni chredaf fod strwythur iaith yn caniatáu mynegiant llwyr o ymatebion creiddiol, corfforol. Mae hyn yn adleisio syniadaeth Diana Taylor am anallu'r archif i gyfathrebu gwybodaeth sydd yn cael ei chreu a'i chadw yn y *repertoire*. Mae ymateb corfforol i'r byd yn hollbwysig i'w ystyried fel modd o greu darlun ffenomenolegol, ond yn ogystal yn fodd o gyrraedd profiadau. Credaf felly bod ffyrdd o ddarganfod ymatblygol yn bodoli nad ydynt yn ymwneud gydag ymchwil archifol yn unig, ac sydd yn cael eu datgelu drwy ymarfer, hynny yw, drwy ddulliau amgen sydd yn rhoi pwyslais ar y *repertoire*.

Mae ffenomenoleg yn fodd o drafod gwreiddiau profiad, ac mae perfformiad yn faes a all amlygu profiad. Yn ôl yr ysgolhaig a'r ymarferydd Susan Kozel, gall perfformio gynrychioli adlewyrchiad bwriadol gan y perfformiwr i brofi; i weld, teimlo a chlywed ei hun ac eraill.[19] Hynny yw, gall gweithred berfformiadol fynd ati i gyfleu profiad synhwyrus, i fynegi aml haenau bodolaeth unigolyn yn y byd. Mae'r ymwybyddiaeth hon yn ffenomenolegaidd. Gall perfformiad fod yn fodd o arddangos profiadau ffenomenolegaidd. Credaf y gellir cyfuno profiadau atblygol ac ymatebion ffenomenolegol drwy gyfrwng perfformiad, a gall rheiny fod yn rhan o Y-f-Y.

Dywed Moustakas na all gwybodaeth ffenomenolegol fod yn gyflawn gan ei bod yn ddiderfyn: 'The whole process of being within something, being within ourselves, being within others, and correlating these outer and inner experiences and

meanings is infinite, endless, eternal.'[20] Yn hytrach na chwilio am ateb, efallai y dylid cydnabod mai archwilio am ehangiad ac esboniad o foment o hanfod profiad a wna'r ymchwil hon. Nid yw profiad yn rhywbeth y gellir ei egluro yn ei gyfanrwydd, ond mae'n rhywbeth y gellir cynnig disgrifiadau ohono. Yn ôl yr anthropolegydd Clifford Geertz; 'Cultural Analysis is intrinsically incomplete'.[21] Hynny yw, ni ellir cwblhau dadansoddiad o ddiwylliant gan fod diwylliant yn fyw ac yn digwydd drwy'r amser.

Felly, i grynhoi, mae methodoleg yr ymchwil hon yn cyfuno'r archif a'r *repertoire* er mwyn trafod agweddau ar berfformiad yn y broses o greu ymdeimlad o gymdogaeth yn y capel Cymraeg. Defnyddir Y-f-Y er mwyn dangos agweddau ar berfformiad na ellir eu cofnodi'n destunol. Gellir olrhain methodoleg yr ymchwil hon i syniadaeth ffenomenolegol o'r corff fel mesurydd profiad mewn gofod. Gall ystyriaeth o brofiad ffenomenolegol ddatgelu yn y foment o berfformiad, wybodaeth ymgorfforedig na all gwybodaeth archifol.

Credaf y gall syniadau eraill o ymchwil ymarferol gyfoethogi dealltwriaeth o ffenomenoleg, a dyma rai sydd wedi dod i'r amlwg yn fy ymchwil. Ceisiais ddeall sut y gellir dirnad, drwy gyfrwng archifau hanesyddol, fod profiadau mwy corfforol, neu rai sydd yn digwydd drwy'r synhwyrau (h.y., *repertoire*'r capel) yn bresennol mewn profiadau hanesyddol sydd cael eu cofnodi'n archifol. Er enghraifft, dyma ddywed yr hanesydd Penri Jones am Gapel Newydd, Nanhoron, Llŷn yn ei lyfr *Capeli Cymru*:

Mae'r Capel Newydd yn enghraifft nodweddiadol o'r hen gapel Anghydffurfiol syml, a'i adeiladwaith plaen yn debyg i feudy neu ysgubor, ac yn gweddu i'r dim i'w amgylchedd amaethyddol. Diogelwyd y gorffennol yn chwaethus a naturiol yn y Capel Newydd. Wrth droi'r agoriad yn y drws gellir camu heb fawr ymdrech yn y dychymyg i ganol y ddeunawfed ganrif. Daw

arogl llaith y lloriau pridd i lenwi'r ffroenau, goleua'r waliau gwyngalchog y gwyll a theimlir llyfnder y seddi uchel plaen.[22]

Tybed pa elfennau sydd yn peri i Jones deimlo bod camu i mewn i'r capel yn teimlo fel camu i mewn i ganrif arall? Gall gwahanol elfennau apelio at ei synhwyrau; ei atgofion neu argraffiadau o gapeli eraill, y cysyniad o gyfnod hanesyddol y mae'r lle yn ei gyfleu, neu gasgliad o'r holl elfennau hyn. Mae'r dyfyniad wedi cael ei ysgrifennu mewn modd ffenomenolegaidd gan fod Jones yn gadael i'w synhwyrau ei gymell yn ôl i'r gorffennol, ac yn gadael i'r profiad lifo drosto. Gwelir enghraifft arall o geisio crybwyll profiad ffenomenolegaidd mewn print yn yr ymdrech i sôn am rai pregethwyr. Er enghraifft, mae'r modd yr ysgrifenna J. J. Morgan yng nghofiant Matthews Ewenni yn berfformiadol. Mae'n mynd y tu hwnt i'r disgrifiadol gan fritho'i waith â chyffelybiaethau er mwyn ceisio arddangos natur ei destun. Dengys hyn nad yw Morgan yn grediniol fod disgrifio gwaith Matthews ynddo'i hun yn ddigon, a bod yn rhaid iddo ddefnyddio elfennau creadigol er mwyn ceisio cyffwrdd yn hanfod ei waith. Trwy wneud hyn, mae'r archif yn bywiogi, yn mynd ati i geisio ymrafael â'r *repertoire*. Wrth drafod gyrfa Matthews, dywed Morgan fel hyn:

> Yr oedd y Matthews cyntaf fel afon yn tarddu ar uchelderau, yn ennill nerth a hyrddawd ym mhob rhaeadr, ac yn ymdywallt i'r môr yn rhyferthwy. Gellid cymharu'r ail Fatthews i'r eigion yn murmur ac yn crychdonni ar draethellau o dywod arian, y goleu a'r cysgod yn newid beunydd ar wyneb y waneg; ac mynyddoedd yn ymgodi ac ymdaflu ar y lan, a gadaw trysorau lawer ar eu hol fel y gedy tymhestloedd feini gwerthfawr a chregin heirdd yn wasgaredig ar eu hol ar draethau ynysoedd y Môr y De.[23]

Hoffwn fod wedi profi pregeth fel yna! Roedd y pregethwyr dramatig yn enwog am eu dawn i hudo'r gynulleidfa. Dywedir

gan rai eu bod yn perfformio o'r pulpud. Yn ei hastudiaeth o bregethwyr dramatig a'r technegau a ddefnyddient, dywed yr Athro Sioned Davies:

> Un peth y dylid ei bwysleisio o'r dechrau yw mai rhywbeth i'w *draddodi* yw pregeth, hynny yw, perthyn y bregeth i fyd y traddodiad llafar. Diau fod hyn yn cymhlethu'r gwaith o astudio perfformiadau pregethwyr y bedwaredd ganrif ar bymtheg: mae eu pregethau wedi goroesi mewn print yn unig, a'r sgriptiau yn bell iawn o fod yn ddarlun cywir o'r hyn a draddodwyd ar lafar yn y pulpud – maent wedi eu caboli a'u trwsio, a'u trosi i arddull lenyddol yn aml. Dywedir am Evan Thomas, gweinidog gyda'r Bedyddwyr yng Nghasnewydd yn ail hanner y bedwaredd ganrif ar bymtheg, ei fod 'yn fwy na'i gyfrol, ac yn fwy na'i bregethau. Nis gellid gwasgu y fath ddyn i fyw mewn croen llo'.[24]

Dengys y dyfyniad fod pregeth yn rhywbeth byw sydd yn cael ei newid wrth ei gofnodi ar bapur. I ddefnyddio terminoleg Diana Taylor, mae'r bregeth yn perthyn i'r *repertoire*, ac o gael ei gymhwyso i'r archif, mae'n colli ei hunaniaeth wreiddiol. Yn wir, â Davies ymlaen i esbonio fod angen edrych ar dechnegau y tu hwnt i feirniadaeth lenyddol er mwyn dadansoddi'r pregethau, a chyfeiria at faes astudiaethau perfformiad fel modd o wneud hyn.

Mewn rhai enghreifftiau archifol felly mae ymateb ffenomenolegaidd yn anhepgor o bresennol wrth drafod y capel Cymraeg, syniadau sydd â'u hegni corfforol fel petaent ar fin ffrwydro o'r archif.

Elfen arall sydd yn ddefnyddiol wrth geisio mynd i'r afael â'r profiad synhwyrus o fod yn y capel yw edrych ar rai syniadau sydd yn helpu dirnad profiad mewn gofod. Dywed yr athronydd Gaston Bachelard, wrth sôn am dŷ, fod modd ymateb iddo mewn ffyrdd y tu hwnt i'r pensaernïol:

> A geometrical object of this kind ought to resist metaphors that welcome the human body and the human soul. But transportation to the human plane takes place immediately whenever a house is considered as space for cheer and intimacy, space that is supposed to condense and defend intimacy.[25]

Defnyddia Bachelard dŷ fel enghraifft, ond credaf y gellid cymhwyso ei syniadaeth at lefydd sy'n agos at galon rhywun. Mae ef o'r farn y gall adeiladau beri i berson ymateb iddynt gan ddibynnu ar eu teimladau yn y lle hynny. Mae'n rhesymol felly i adlewyrchu ar brofiad mewn capel, nid yn unig trwy edrych ar y goddrychol, ond y gwrthrychol hefyd, ac y gall y gwrthrychol gynodi ymateb greddfol sydd yn gallu cael ei ddirnad drwy feddwl ffenomenolegaidd. Dywed y daearyddwr Yi-Fu Tuan nad ar chwarae bach y gellir adnabod lle; mae hyn yn broses a ddigwydd dros gyfnod:

> the 'feel' of a place takes longer to aquire. It is made up of experiences, mostly fleeting and undramatic, repeated day after day and over the span of years. It is a unique blend of sights, sounds, and smells, a unique harmony of natural and artificial rhythms such as times of sunrise and sunset, of work and play. The feel of a place is registered in one's muscles and bones.[26]

Gall ailadrodd defodau bach neu fawr dros gyfnod o amser roi ystyr i ofod sydd yn golygu fod y gofod yn esgyn yng ngolwg Tuan i fod yn le.

Sonia Tuan hefyd am *topophilia*, sef cariad at le. Profi ein byd drwy ymatebion ein cyrff a thrwy brofiadau ac atgofion sydd yn creu *topophilia*. Gall profiadau mewn capel, dyweder, esgor ar gariad tuag ato. Y profiadau a gawn sydd yn diffinio'r lle i ni ac yn peri i ni feddwl amdano mewn modd sydd y tu hwnt i'r gwrthrychol. Er enghraifft, sylweddolais wrth ymchwilio yng nghapel Nazareth fod ychydig mwy o fanylion yn dychwelyd

ataf wrth greu gwaith ymarferol, rhywbeth na ddigwyddai wrth i mi feddwl am greu'r gwaith mewn mannau eraill. Roedd gwead y deunyddiau crai yn cynnig mwy o atgofion i mi, megis lliwiau llachar y gwydr lliw, gwrthgyferbyniad y carped a'r pren dan fy nhraed. Bu hyn yn gymorth, nid yn unig i mi ychwanegu manylion llafar at y straeon, ond yn gymorth dirfodol i mi ailadrodd y profiad o fod yno yn bersonol wrth adrodd yr atgof. Ymddangosai fod pensaernïaeth y capel, a fy mhrofiad fel rhan o'r gymdogaeth yno, yn cyflyru'r synhwyrau ac yn cymell ymateb.

Defnyddia'r hanesydd crefydd, Mircea Eliade derminoleg ddefodol, nid i ddisgrifio'r gweithgareddau defodol a ddigwydd o fewn lle arbennig, ond i ddisgrifio'r teimlad o fod rhwng dau fyd a ddigwydd wrth fynd dros y trothwy i le cysegredig (eglwys mewn dinas yn yr enghraifft hon):

> For a believer, the church shares in a different space from the
> street in which it stands ... The threshold that separates the two
> spaces also indicates the distance between two modes of being, the
> profane and the religious. The threshold is the limit, the boundary,
> the frontier that distinguishes and opposes two worlds – and at
> the same time the paradoxical place where worlds communicate,
> where passage from the profane to the sacred world becomes
> possible.[27]

Noda Eliade rinweddau posibl y gall croesi'r trothwy o'r stryd i eglwys gynodi i rywun sydd yn grefyddol, neu sy'n credu fod yr eglwys yn cynrychioli rhywbeth y tu hwnt i'r seciwlar. Dywed fod croesi trothwy yn yr enghraifft hon yn brofiad cyn gryfed â chroesi o un byd i'r llall. Eto, mae hyn yn mynd â ni i fyd y profiadau; byd sydd i'w deimlo yn hytrach na'i feddwl.

Mae Eliade yn ein harwain at thema'r trosgynnol. Y mae Lisa Lewis, ysgolhaig astudiaethau perfformio, yn cynnig y

gall profiad trosgynnol fodoli mewn capel Cymraeg, ac mai enghraifft o hyn yw'r ffenomenon o'r cwmwl tystion, sef y cysyniad bod haenau o amser a phobl mewn gofod yn medru cyflyru teimlad o fewn unigolyn sydd y tu hwnt i'w resymeg faterol. Profodd Lewis hyn wrth draddodi darlith o bulpud Capel Pennant yng Ngheredigion, capel lle bu ei thad-cu yn pregethu dros hanner cant o flynyddoedd yn ôl: 'Standing here, in this pulpit ... I am extremely conscious of the overlapping layers of times and spaces'.[28] Â Lewis ymlaen i nodi fod hyn yn gysyniad a nodir mewn mytholeg Geltaidd. Caiff ei alw'n 'Gwmwl Tystion' yn yr Epistol at Hebreaid, a chyfeirir ato gan Waldo Williams. Disgrifia Lewis y profiad fel hyn:

> Rather than an idealistic and naive attempt to grasp the past and keep it in the present, it is more of an evocation of those who have gone before, whoever they may be, in order to walk the earth in their place with meaning and belief. It is to feel continuation, to be in a constant state of belonging rather than being.[29]

Wrth grybwyll 'trosgynnol' yn fy ymchwil, cyfeiriaf at y teimlad o berthyn i rywbeth sydd y tu hwnt i'r presennol. Mae Y-f-Y ac adlewyrchu'n atblygol yn ffyrdd o drafod y profiadau hyn, gan ganiatáu mynegiant ymarferol o brofiad trosgynnol, sydd yn rhan o'r *repertoire* na ellir ei gymhwyso i eiriau'n dwt. Mae ymwybyddiaeth o linach, o berthyn mewn modd sydd y tu hwnt i'r presennol, yn brofiad trosgynnol sydd ar gael i bobl mewn gwahanol sefyllfaoedd ar wahanol adegau gan ddibynnu ar eu hadnabyddiaeth o ofod ac o'u profiadau.

Nid yw mynegiant perfformiadol gan gymdogaeth y capel yn digwydd mewn gwacter, mae'n rhan o drwch hanesyddol sy'n plethu perfformiad, cymdogaeth ac adeilad, sydd yn parhau i ddiffinio'r gymdogaeth trwy berfformiad gweithrediadol. Y bobl, neu'r gymdogaeth, sydd yn creu Eglwys neu'r capel

Cymraeg. Heb rhain, ni fyddai'r Eglwys yn bodoli na'r capeli wedi eu hadeiladu. Mae perfformiad mewn capel yn rhywbeth a ddigwydd yn y foment, ond sydd yn foment a gynrychiola faich a thrwch hanesyddol, yn rhan o *gwmwl tystion*.

Wrth berfformio ac adrodd stori amdanaf fel plentyn yn yr Ysgol Sul yn rhedeg yn ôl ac ymlaen i fyny'r grisiau, teimlais fod y weithred o wneud hynny – y gwynt yn fy ngwallt a sŵn fy nhraed ar y pren cyfarwydd – yn fy nghysylltu â'r union brofiad yn fy ieuenctid. Credaf i mi brofi math o *Gwmwl Tystion*. Hynny yw, roedd lleisiau o'r gorffennol yn mynd ati i gyfoethogi fy mhrofiad synhwyrus o'r capel. Gall cyswllt gyda lle a phobl ddigwydd drwy apelio at synhwyrau, gan gysylltu person ag ystod ei fywyd a thu hwnt. Ond mae'r profiad hwn yn rhywbeth na all geiriau ei esbonio. Mae'n rhywbeth i'w deimlo. Mae'r teimladau personol o gysylltu â haenau o'r gorffennol, a'r modd y cyfunodd y bensaernïaeth a'r gwmnïaeth oddi fewn i'r capel yn un, yn brofiad sy'n anodd canfod y geiriau i'w egluro. Ond dengys y profiad i mi fod ymwybyddiaeth hanesyddol, nid yn unig yn rhywbeth i'w ddarllen, mae i'w deimlo yn ogystal.

Mae ystyried amgyffred drwy ffenomenoleg wedi bod yn hanfodol wrth geisio deall fy mherthynas gyda'r capel. Gall dirnadaeth o'r synhwyrau ac o'r corff alluogi mewnwelediad i brofiad ac mae deall hynny yn agor y drws i ymchwil sydd yn ystyried profiad fel gwybodaeth. Yn ehangach, mae hyn yn bwysig i ddiwylliannau lleiafrifol gan nad yw ein hanes na'n profiadau yn aml yn cael eu cofnodi'n archifol. Trwy gromfachu'r *repertoire*, gellir dechrau deall profiadau sydd ar gael i bawb o bobl y byd, nid yn unig y rheiny sydd yn ddigon pwysig i gyrraedd llyfrau hanes.

Mae fy nwy ferch bellach wedi eu bedyddio yng nghapel Nazareth. Canwyd 'Y Darlun' a gweinyddwyd te yn y festri. Maent yn ddiarwybod yn dawnsio i rythm sydd llawer mwy na hwy.

Nodiadau

1 Taylor, D., *The Archive and the Repertoire; Performing Cultural Memory in the Americas* (Caerweir a Llundain: Duke University Press, 2003), t.69

2 Ibid, t.3.

3 Turner, V., *From Ritual to Theatre: The Human Seriousness of Play* (Efrog Newydd: PAJ Publications, 1982).

4 Defnyddir 'person' yn yr ymchwil hon er mwyn cyfeirio at oddrych. Ymdebyga i *one* a ddefnyddir yn Saesneg. Y duedd naturiol efallai fyddai troi'r *one* i olygu 'dyn', ond credaf fod 'dyn' yn datgan rhywedd yn rhy bersonol. Cyfeirir at brofiad fel rhywbeth a berthyn i ddynion a menywod yn yr ymchwil hon, felly mae 'person' yn air mwy addas i gyfeirio at y goddrych. Gan fy mod i hefyd yn ysgrifennu o safbwynt ymatblygol ac oherwydd fy mod yn fenyw, rhyfedd fyddai defnyddio 'dyn' er mwyn cyfeirio at y profiad goddrychol.

5 Moustakas, C., *Phenomenological Research Methods* (Thousand Oaks, Llundain, Delhi Newydd: Sage Publications, 1994), t. 59.

6 Etherington, K., *Becoming a Reflexive Researcher - Using Our Selves in Research* (Llundain a Philadelphia: Jessica Kingsley Publishers, 2004), t. 33.

7 Husserl, E., *Cartesian Meditations: An Introduction to Phenomenology*, Cyfieithiwyd gan Dorian Cairns (Dordecht: Kluwer, 1973), t. 29.

8 Moustakas, C., *Phenomenological Research Methods* (Thousand Oaks, Llundain, Delhi Newydd: Sage Publications, 1994), t. 25.

9 Descartes, R., *Y Traethawd a'r Myfyrdodau.* Cyfieithiwyd gan John FitzGerald (Aberystwyth: Coleg Prifysgol Cymru, 1982), t. 25.

10 Husserl, E., *Cartesian Meditations: An Introduction to Phenomenology*, Cyfieithiwyd gan Dorian Cairns (Dordecht: Kluwer, 1973), t. 19.

11 Ibid. t. 21.

12 Moustakas, C., *Phenomenological Research Methods* (Thousand Oaks, Llundain, Delhi Newydd: Sage Publications, 1994), t. 45.

13 Y profiad o adnabod fy ngorffennol fel rhan o'r gymdogaeth, adnabyddiaeth o'm hunan fel ymchwilydd, ymwybyddiaeth o'r modd y dylanwada ffactorau personol ar fy ngwaith, adnabyddiaeth o'r ystumiau corfforol, yr iaith ar lafar, a'r iaith ysgrifenedig a berthyn iddi, ac ymwybyddiaeth o ofynion y Brifysgol.

14 Geertz, C., *The Interpretation of Culture* (Efrog Newydd: Basic Books, 2000), t. 92.

15 Moustakas, C., *Phenomenological Research Methods* (Thousand Oaks, Llundain, Delhi Newydd: Sage Publications, 1994), t. 53.

16 Ibid, tt. 53-4.

17 Merlau-Ponty, M., *Phenomenology of Perception* (Llundain ac Efrog Newydd: Routledge, 2009), t. xi.

18 Ames, M., 'Coffa a Chymuned' yn Jones, A. a Lewis, L. (goln.) *Ysgrifau ar Theatr a Pherfformio* (2013) t. 182.

19 Gweler Kozel, S., *Closer: Performance, Technologies, Phenomenology* (Caergrawnt a Llundain: MIT Press, 2007).

20 Moustakas, C., *Phenomenological Research Methods* (Thousand Oaks, Llundain, Delhi Newydd: Sage Publications, 1994), t. 65.

21 Geertz, C., *The Interpretation of Culture* (Efrog Newydd: Basic Books, 2000), t. 29.

22 Jones, P., *Capeli Cymru* (Talybont: Y Lolfa, 1980), t. 113.

23 Morgan, J. J., *Cofiant Edward Matthews, Ewenni* (Yr Wyddgrug: Yr Awdur, 1922), t. 52.

24 Davies, S., 'Perfformio o'r Pulpud', *Y Traethodydd*, Cyf. 155 (2000), t. 257 [yn dyfynnu o Jones, W. Cofiant y Parch. Evan Thomas, Casnewydd (Llangollen: ?, 1895), t.78.]

25 Bachelard, G., *The Poetics of Space* (Boston: Beacon Press, 1994), t. 48.

26 Tuan, Y., *Space and Place: The Perspective of Experience* (Llundain ac Efrog Newydd: University of Minnesota Press, 1977), tt. 183-4.

27 Eliade, M., *The Sacred and the Profane: the Nature of Religion* (San Diego ac Efrog Newydd: Harcourt, A Harvest Book., 1987), t. 25.

28 Lewis, L., 'Capel Pennant – The Place I am in', *Performance Research 5*, 1, (2000), t. 45.

29 Ibid, t. 46.

Y Llwyfan Diderfyn: Benjamin, Habermas a Chomedi

Dafydd Huw Rees

Ffyliaid ac Athronwyr Gwlad Groeg

Peth sobor yw athroniaeth. Nid oes llawer o le i gomedi yn hanes
y ddisgyblaeth. Ie wir, comedi oedd pwnc ail gyfrol *Barddoneg*
Aristoteles; ond fe gollwyd y testun, a dim ond y gyfrol gyntaf ar
drasiedi sydd wedi goroesi. Ambell frawddeg yn unig yn y gyfrol
hon sy'n cyfeirio[1] at gomedi, er enghraifft diffiniad Aristoteles
o gomedi fel 'efelychiad o ddynion gwaelach, eithr nid ar linell
y drwg yn gyfan gwbl ... Rhyw ddiffyg neu anffurfiad yw'r
elfen chwerthinllyd, ond un nad yw'n achosi poen na niwed'
– penwisg hyll, er enghraifft.[2] Ysgrifennodd Henri Bergson
destun ar chwerthin, sef *Le Rire: Essai sur la signification du comique*
(Chwerthin: Traethawd ar ystyr y doniol).[3] Mae Bergson yn
gwneud honiadau diddorol. Rhywbeth dynol yw chwerthin.
Ni all tirwedd neu anifail fod yn ddoniol, oni bai fod yna rhyw
debygrwydd i ddynolryw ynddo. Ffynhonnell chwerthin yw'r
tyndra rhwng llif a hyblygrwydd bywyd ac anhyblygrwydd
mecanyddol moeseg a chymdeithas.

Diddorol dros ben, ond wedi'r cyfan, dyma ddau lyfr
– un wedi hen ddiflannu – sy'n gynnyrch 2,500 mlynedd o
athronydda. Roedd Aristoteles yn sôn, mwy na thebyg, am
ddramâu comig Aristoffanes, tra bod Bergson yn archwilio
ffenomen chwerthin yn gyffredinol. Nid oes sôn yn y testunau

hyn am y math mwyaf poblogaidd o gomedi heddiw, sef comedi *stand-up*. Dyna bwnc yr ysgrif hon.[4]

Gellir diffinio comedi *stand-up*, yn fras, fel perfformiad ble mae digrifwr yn sefyll o flaen cynulleidfa, ar ei ben ei hun, er mwyn eu diddanu a pheri iddynt chwerthin. Rydyn i gyd yn gyfarwydd â'r math hwn o berfformiad; mae Cymru wedi cynhyrchu ambell un o sêr y *genre*, megis Rhod Gilbert ac Elis James. Darn bach dibwys o'n diwylliant cyfoes, byddai rhai'n dadlau – hwyl a sbri a dyna'r cwbl? I'r gwrthwyneb! Credaf fod comedi *stand-up* yn codi cwestiynau athronyddol o bwys. Pwy sy'n gyfrifol am y perfformiad? Beth yw ffynhonnell y chwerthin? Beth yn union sy'n digwydd, ar y llwyfan, rhwng y digrifwr a'r gynulleidfa?

Wedi'r cyfan, mae'r math hwn o berfformiad yn hynafol. Yn Athen tua chyfnod Aristoteles, roedd yna fath o ddigrifwyr proffesiynol, y *gelotopoi* (dynion digrif) a'r *parasitoi* (parasitiaid). Byddent yn ymweld â thai crand yn ystod gwleddoedd, ac yn diddanu'r gwesteion er mwyn ennill pryd o fwyd – dyna'r rheswm tu ôl i'r enw *parasitoi*, o bosib. Mae posibilrwydd bod rhai o'r menywod a ddisgrifir fel *hetairai* (puteiniaid llys) wedi gwneud yr un math o waith. Daeth rhai ohonynt yn ddigon adnabyddus i ennill llysenwau: *Parasitoi* megis Eucrates (yr ehedydd), Callimedon (y cimwch), Democles (y fflasg fach), a *Hetairai* megis Metaneira a Gnathaena (yr ên). Fe dalodd y Brenin Philip o Facedonia, tad Alecsander Fawr, 6,000 drachma am lyfr jôcs Callimedon.[5] Busnes mawr oedd *stand-up* yn ninas Socrates, Platon ac Aristoteles.

Gwelir cyndeidiau'r digrifwr *stand-up* yn nhraddodiad y theatr gwerin. Y Ffŵl yw un o gymeriadau stoc anterliwtiau gogledd-ddwyrain Cymru, ar y cyd gydag Angau a'r Cybydd. Fe greodd Twm o'r Nant, yr anterliwtiwr mwyaf adnabyddus, Ffyliaid megis Syr Caswir yn *Y Farddoneg Fabilonaidd*, Syr Iemwnt Wamal yn *Cyfoeth a Thlodi*, a Mr. Rhyfyg Natur yn *Tri*

Chydymaith Dyn. Ffigwr anhrefnus ac anllad oedd y Ffŵl, gyda'i gap hir a'i ffon ffalig, ac âi ati i watwar balchder y Cybydd a chellwair yn awgrymog gyda'r gynulleidfa. Ceir ffigyrau tebyg o fewn theatr gwerin ledled y byd, o Harlecwin yn *Commedia dell'arte* yr Eidal i Songadya yn nhraddodiad *Tamasha Maharashtra.* Mae Rhiannon Ifans yn pwysleisio'r cysylltiad rhwng Ffŵl yr anterliwt a ffigyrau tebyg mewn seremonïau ffrwythlondeb hynafol.[6] Serch hynny, mae Ffyliaid Twm o'r Nant yn wahanol:

> Un o'r priodoleddau hynod sy'n eiddo i ffŵl Twm o'r Nant ac sy'n ei osod ar wahân i ffŵl anterliwtwyr Cymraeg eraill y cyfnod yw bod ffŵl Twm o'r Nant yn athronydd, a'i fod yn cyfeirio at faterion metaffisegol megis 'gwirionedd' yn lled aml. Yn groes i bob rhesymol ddisgwyliad, ysbarduna ffŵl Twm o'r Nant fwy o fyfyrdod athronyddol nag a wna ei wŷr doeth.[7]

Rwyf yn sicr wedi cwrdd ag ambell ffŵl o athronydd – pam na ddylem groesawu athronydd o ffŵl?

Gwthiwyd y Ffyliaid anhrefnus, masweddol hyn o'r neilltu wrth i wahanol draddodiadau o theatr gwerin 'aeddfedu' a throi'n ffurfiol ac yn weddus. Cefnodd Twm o'r Nant ar yr anterliwt yn gyfan gwbl wedi tröedigaeth Fethodistaidd. Cawn enghraifft berffaith o'r newid hwn yn y gwrthdaro rhwng William Shakespeare a'r actor Will Kemp ynghylch y *jig* – 'a bawdy skit with dancing that concluded every staged play, and at which Kemp excelled',[8] yng ngeiriau James Shapiro. Wedi diweddglo'r ddrama, fe fyddai'r clown – hynny yw, yr actor fu'n chwarae rhan gomig – yn cychwyn ar berfformiad newydd, gan gynnwys canu a dawnsio bras, dychanu, a thynnu coes aelodau o'r gynulleidfa:

> Jigs were basically semi-improvisational one-act plays, running to

a few hundred lines, usually performed by four actors. They were rich in clowning, repartee and high-spirited dancing and song, and written in traditional ballad form … There were spectators so enthralled with jigs that they would only arrive at the theatre after the play was over, pushing their way in to see the jig for free.[9]

Unwaith eto, roedd yna elfen gref o anrhefn a hiwmor nwyfus i'r *jig*. Hawdd deall pam fod dramodwyr megis Shakespeare a Christopher Marlowe yn ei gasáu. Pa ddiben ysgrifennu llinellau cywrain i'ch actorion, pa ddiben cynllunio diweddglo trasig, os byddai'r actorion yn troi at jôcs anweddus a dawnsio digrif funud yn ddiweddarach? Llwyddodd Shakespeare i wthio Will Kemp, seren y *jig*, o'r Lord Chamberlin's Men yn 1599, a dyna ddiwedd ar y *jigs* yn ei ddramâu.[10] Roedd y dramodydd yn drech na'r digrifwr y tro hwn.

Beth ellir dysgu am gomedi *stand-up* felly, wrth ystyried y *parasitoi*, ffyliaid yr anterliwt, a chwaraewyr y *jig* fel cyndeidiau'r digrifwr cyfoes? Sylwch mai rhywbeth anffurfiol yw comedi o'r fath. Nid oedd ffin galed rhwng y digrifwr a'r gynulleidfa, na 'pedwaredd wal' tebyg i'r gwahanfur anweledig rhwng y gwyliwr a'r actor sy'n chwarae cymeriad. Eisteddai'r *parasitoi* wrth y bwrdd, gan sgwrsio gyda'r ciniawyr eraill. Perfformiwyd anterliwtiau yn yr awyr agored, tu cefn i dafarndai neu mewn buarth fferm. Er bod y *jig* yn digwydd ar y llwyfan, wedi diwedd y ddrama ffurfiol, ei phrif nodwedd oedd cyfathrebu gyda'r gynulleidfa – dyna oedd ffynhonnell yr hiwmor, nid unrhyw sgript ysgrifenedig yn cynnwys jôcs parod. Ym mhob achos, mae absenoldeb unrhyw ffin rhwng y digrifwr a'r gynulleidfa yn amlwg, ac mae'n nodweddiadol o'r math hwn o berfformiad.

Yn achos comedi *stand-up*, *dydy gwahanfur anweledig ymyl y llwyfan ddim yn bodoli*. Yn unol â'r nodwedd hon, sylwer fod pob math o gomedi *stand-up*, hynafol a chyfoes, yn cynnwys *cyd-ymweithio rhwng y digrifwr a'r gynulleidfa*. Fe fyddai'r *parasitoi*

yn sgwrsio gyda gwesteion y wledd, a Ffyliaid yr anterliwt a chwaraewyr y *jig* yn gwamalu gydag aelodau'r gynulleidfa. Mae yna rywfaint o gyd-ymweithio a chyfathrebu ym mhob perfformiad. Ond mae'r elfen hon yn *hanfodol* i gomedi *stand-up*, ac yn *ymylol* i fathau eraill o berfformiad. Efallai bod drama, cerddoriaeth a dawns yn gofyn am ymateb emosiynol gan y gynulleidfa, a bod yr ymateb emosiynol yma'n cyfrannu at berfformiad llwyddiannus. Ond byddwn yn dadlau fod comedi *stand-up* yn dibynnu ar fewnbwn uniongyrchol y gynulleidfa, mewn modd unigryw.

Dyma'n ddiffiniad dros dro o gomedi *stand-up*, felly: perfformiad ble mae digrifwr yn sefyll o flaen cynulleidfa, ar ei ben ei hun, er mwyn eu diddanu a pheri iddynt chwerthin. Y chwanegwn y ddwy nodwedd sy'n dod i'r amlwg wrth ystyried hanes y math yma o gomedi: diffyg ffin rhwng y perfformiwr a'r gynulleidfa, a chyd-ymweithio rhwng y perfformiwr a'r gynulleidfa, aiff yn bellach na'r hyn a geir mewn mathau eraill o berfformiad. Y ddwy elfen ychwanegol hyn sy'n gwahanu comedi *stand-up* oddi wrth berfformiadau tebyg. Byddaf yn archwilio arwyddocâd y nodweddion hyn gan ddefnyddio syniadau dau athronydd o draddodiad damcaniaeth critigol Ysgol Frankfurt, sef Walter Benjamin a Jürgen Habermas.

Walter Benjamin – Awra'r Gwaith Celf

Yn ei draethawd dylanwadol o 1935, *Das Kunstwerk im Zeitalter seiner technischen Reproduzierbarkeit* (Y Gwaith Celf yn Oes ei Atgynyrchioldeb Mecanyddol),[11] mae Benjamin yn ystyried effaith technoleg fodern (yn enwedig ffotograffiaeth, sinema a'r radio) ar brofiad dynol ac ar gyfansoddiad gweithiau celf. Y gwahaniaeth pwysig yw'r gwahaniaeth rhwng gweithiau celf *awratig* a rhai *ôl-awratig*.

Yn ôl Benjamin, mae gan weithiau celf traddodiadol awyrgylch lled-sanctaidd, hudol. Ystyrier ddarlun fel *Genedigaeth*

Gwener gan Sandro Botticelli – y ddelwedd enwog o'r dduwies yn ymddangos ar gragen yn y môr, gyda Seffyr, duw'r gwynt, yn ei chwythu i'r lan. Ystyrier hefyd ganfod y darlun hwn cyn dyfodiad teledu, sinema a'r rhyngrwyd. Roedd gan *Enedigaeth Gwener* hanes ac urddas arbennig, yn deillio o *unigrywedd y* gwaith celf. Er mwyn canfod *Genedigaeth Gwener*, byddai'n rhaid ymweld ag Oriel yr Uffizi yn Fflorens, fel pererin yn teithio i gysegr sanctaidd. Wrth sefyll o flaen y darlun, yn ôl Benjamin, byddai rhywun yn cael ei daro gan ei awra: teimlad o barchedig ofn a phellter, er bod y darlun ar y wal o'ch blaen.[12] Mae gan *Enedigaeth Gwener* awdurdod sydd fel petai'n trosgynnu ffiniau ffisegol y darlun ei hun. Dyna yw awra'r gwaith celf traddodiadol, awyrgylch hudol sy'n deillio o natur unigryw y gwrthrych (neu'r darlun, neu'r perfformiad). Sylwer fy mod wedi defnyddio iaith grefyddol i ddisgrifio'r awra: sanctaidd, pererin, cysegr, deillio, unigrywedd, parchedig ofn. Peth crefyddol yw'r awra. Atgoffa Benjamin mai gwrthrychau sanctaidd oedd y gweithiau celf cynharaf, eilunod ac eiconau, dawnsiau a phenillion seremonïol.[13] Etifeddiaeth y gwrthrychau sanctaidd hyn yw awra'r gwaith celf draddodiadol.

Nawr, ystyrier waith celf modern – neu yn wir, waith celf traddodiadol ym myd technoleg fodern. Diolch i ffotograffiaeth, sinema, cyfarpar recordio sain, teledu a'r rhyngrwyd, mae hi'n bosib copïo ac atgynhyrchu gweithiau celf yn ddiddiwedd. Er mwyn ysgrifennu'r ysgrif hon, chwiliais am 'Botticelli + Venus' ar Google. O fewn 0.32 eiliad, daeth 8,060,000 o ganlyniadau i'r golwg. Dyma 'oes atgynyrchioldeb mecanyddol', chwedl Benjamin. Gallaf ganfod *Genedigaeth Gwener* pryd bynnag y mynnaf. Gallaf osod *Genedigaeth Gwener* fel cefndir ar fy nghyfrifiadur, gallaf wisgo crys-t *Genedigaeth Gwener*, gallaf addurno'r rhewgell gyda magnet *Genedigaeth Gwener*. Mae *Genedigaeth Gwener* wedi lluosi, mae *Genedigaeth Gwener* ym mhobman, er bod

yna gynfas ar wal yn Oriel yr Uffizi a gyfeirir ato, allan o barch, fel yr 'un gwreiddiol'. Efallai byddai arlliw o'r awra yn eich taro wrth i chi agosáu at y cynfas, hyd yn oed heddiw. Ond peth gwan dros ben fyddai, olion tila'r awra wreiddiol. Does dim prinder gweithiau celf bellach; maent yn bell o fod yn 'unigryw' a 'digymar'.

Nodwedd bwysicaf gweithiau celf yn yr oes dechnolegol fodern, yn ôl Benjamin, yw dirywiad yr awra: 'yr hyn sydd yn crebachu yn oes atgynhyrchioldeb mecanyddol y gwaith celf yw ei awra.'[14] Ni cheir awyrgylch lled-sanctaidd, hudol, o gwmpas y ddelwedd o *Enedigaeth Gwener* ar sgrin fy nghyfrifiadur. Mae'r gwaith celf hwn wedi colli ei awra. Yn achos gweithiau celf sy'n defnyddio dulliau gwirioneddol fodern, megis ffotograffiaeth, ffilm, cerddoriaeth ar y radio (gallwn ychwanegu teledu a'r rhyngrwyd), nid oes gwahaniaeth rhwng y 'fersiwn gwreiddiol' a'r 'copi'. Dim ond copïau sy'n bodoli, mewn ffordd.[15] Nid oes awra yn perthyn i'r gweithiau celf lluosog hyn; maent yn hanfodol ôl-awratig.

Defnyddiais *Enedigaeth Gwener* fel enghraifft o waith celf weledol, er mwyn egluro damcaniaeth Benjamin am y gwahaniaeth rhwng gwaith celf traddodiadol, awratig, a gwaith celf fodern, ôl-awratig. Ond mae'r un syniadau yn gymwys yn achos perfformiad. Ystyriwch berfformiad cyflawn o *Der Ring Des Nibelungen* gan Richard Wagner, yn y Festspielhaus yn Bayreuth – y pedair opera, wedi eu perfformio ar draws pedwar diwrnod. Dyma ddarn o gerddoriaeth lethol, ysgubol, ac fe fyddai ganddo awra drawiadol. Erbyn heddiw, diolch i dechnoleg recordio a dosbarthu, gellir gwrando ar 'gylch' operatig Wagner unrhyw amser o'r dydd neu'r nos; yn wir, gellir gosod darn o un o'r operâu fel larwm ar y ffôn. Nid oes gan ffeil MP3 neu ffrwd ar-lein o'r 'cylch' yr un awra â pherfformiad cyflawn – maent yn ôl-awratig. Gall perfformiad fod yn awratig neu'n ôl-awratig, yn ogystal â darlun neu gerflun.[16] Felly, gellir

defnyddio cysyniadau Benjamin i ddehongli nodweddion comedi *stand-up* yn ogystal.

Mae Benjamin yn croesawu dirywiad yr awra. Crëwyd llawer o weithiau celf traddodiadol fel nwyddau moethus er lles uchelwyr. Comisiynwyd *Genedigaeth Gwener* gan Lorenzo di Pierfrancesco de' Medici, er mwyn addurno'r Villa di Castello, ei blasty ar gyrion Fflorens. Ac ystyriwch yr adnoddau, cyfoeth, llafur ac amser a ofynnir gan berfformiad cyflawn o *Der Ring des Nibelungen*.[17] Nid oedd y gweithiau celf traddodiadol yma'n hygyrch i'r werin bobl. Gall gweithiau celf ôl-awratig, yn ddamcaniaethol, fod yn fath newydd o gelf: i'r werin, nid y crachach. Ni all uchelwyr, cyfalafwyr na llywodraethwyr gipio ac ynysu ffeil MP3 o operâu Wagner, fel y gallent reoli mynediad i berfformiad cyflawn yn Bayreuth. Mae gan weithiau celf ôl-awratig botensial, o leiaf, i fod yn fwy agored a democrataidd na chelf awratig y gorffennol, ac i fagu diwylliant blaengar a chwyldroadol.[18] Roedd Benjamin yn arbennig o obeithiol ynghylch gallu'r sinema i drawsnewid profiad dynol:

> Ymddengys fel pe bai'n tafarndai a'n strydoedd dinesig, ein swyddfeydd a'n ystafelloedd dodrefnedig, ein gorsafoedd rheilffordd a'n ffatrïoedd, wedi ein carcharu'n ddiobaith. Yna daeth y ffilm a ffrwydro'r carcharfyd yma gyda dynameit degfed ran yr eiliad, a'n galluogi ni nawr i fentro'n anturus ymysg ei adfeilion gwasgaredig.[19]

Anghytuna ei gyfaill, Theodor Adorno: rhan o'r 'diwydiant diwylliant' cyfalafol yw'r cyfryngau modern, ac maent yn rhwystro'n hytrach na hyrwyddo datblygiadau chwyldroadol.[20] Ond i Benjamin, yn sicr, mae ein diwylliant yn cymryd cam ymlaen gyda dyfodiad y gweithiau celf atgynhyrchiol, ôl-awratig yma.

Comedi ar Ffurf Gwaith Celf Gwrth-Awratig

Ar sail cysyniadau Benjamin, hoffwn fathu categori newydd er mwyn dehongli comedi *stand-up*: y gwaith celf *gwrth-awratig*.

Yn achos perfformiad awratig, mae yna raniad a phellter rhwng y perfformiwr a'r gynulleidfa – ystyriwch *Der Ring des Nibelungen* yn Bayreuth, neu hyd yn oed gyngerdd byw gan gerddor enwog. Yn achos perfformiad ôl-awratig, mae'r rhaniad a'r pellter wedi diflannu – ystyriwch ffeil MP3 o operâu Wagner. Perthynai awra iddo ar un adeg, ond diolch i dechnoleg, mae'r awra wedi dirwyn i ben. Ond yn achos perfformiad gwrth-awratig, nid oes ac ni fu rhaniad a phellter rhwng y perfformiwr a'r gynulleidfa. Nid oes ac ni fu awra o gwmpas y gwaith celf, yn pelydru uwchben y gynulleidfa. Gellir honni bod y gynulleidfa tu fewn i'r gwaith celf – hynny yw, *cyd-gynnyrch* y gynulleidfa a'r perfformiwr yw'r perfformiad gwrth-awratig. Yn nhermau athronyddol, mae'r perfformiad gwrth-awratig yn ontolegol ddibynnol ar y gynulleidfa a'r perfformiwr, i'r un graddau. Ni all fodoli heb fewnbwn o'r ddwy ochr. Un o oblygiadau'r diffiniad uchod yw ei bod hi'n amhosib recordio neu ailadrodd gwaith celf gwrth-awratig. Mae'r perfformiad gwrth-awratig yn bodoli unwaith yn unig, mewn lle penodol ac ar amser penodol, o ganlyniad i gydweithrediad y perfformiwr a'r gynulleidfa. Dim ond cofnod o waith celf a fu yw recordiad, ac mae ail berfformiad yn cyfri fel gwaith celf newydd.

Dadleuaf felly mai math o waith celf gwrth-awratig yw comedi *stand-up* – yr enghraifft fwyaf cyflawn o waith celf gwrth-awratig.

Mae yna enghreifftiau eraill, wrth gwrs, o weithiau celf (perfformiadau yn enwedig) sy'n ymdrechu i leihau'r rhaniad rhwng y gynulleidfa a'r perfformwyr, er mwyn ceisio cynnwys y gynulleidfa o fewn y perfformiad. Ceir llawer o enghreifftiau yn arbrofion y theatr *avant-garde*. Ystyriwch gynhyrchiad Vsevolod Meyerhold o ddrama Vladimir Mayakovsky, *Mystery Bouffe*,

ym Mhetrograd yn 1918. Fe wnaeth Meyerhold ddymchwel
y bwa prosceniwm ac ymestyn y llwyfan i ganol y gynulleidfa;
gallai'r actorion (gan gynnwys Mayakovsky ei hun) fynd a dod.
Yn niweddglo'r ddrama, mae'r gynulleidfa yn ymuno gyda'r
actorion ar y llwyfan, er mwyn dinistrio'r llenni.[21] Ystyriwch
hefyd fersiwn Michael Sheen ac Owen Sheers o ddrama'r Pasg
ym Mhort Talbot yn 2011. Am 72 awr, trowyd y dref ei hun
yn llwyfan, gan ddefnyddio mil o wirfoddolwyr ac actorion
lleol i adrodd stori'r Dioddefaint. Bedyddiwyd yr Iesu ar draeth
Aberafan, cynhaliwyd y Swper Olaf yng nghlwb Llafur yn
Sandhills, ac fe gymerodd cylchfan traffig le Calfaria.[22]

Dyma ymdrechion medrus i danseilio awra'r ddrama
draddodiadol. Ond ni allwn ddisgrifio'r perfformiadau hyn
fel gweithiau celf gwrth-awratig. Mae arbrofion Sheen a
Mayakovsky yn cydnabod y ffaith fod yna raniad a phellter rhwng
y gynulleidfa a'r perfformiwr sydd angen ei oresgyn. Diben
dymchwel y prosceniwm, diben troi'r dref gyfan yn llwyfan,
yw gwaredu awra'r perfformiad. Ac eto, ni ellir dymchwel
y prosceniwm oni bai fod yna prosceniwm i ddymchwel. Er
bod ymateb emosiynol y gynulleidfa yn sicr yn cyfrannu at
ansawdd unrhyw ddrama, mae rhaniad a'r pellter hyn, yr elfen
o awra'r perfformiad, yn anochel. Yn achos comedi *stand-up*,
ar y llaw arall, mae cyfathrebu a cyd-ymweithio parhaol rhwng
y digrifwr a'r gynulleidfa'n rhan annatod o'r gwaith celf. Nid
oes prosceniwm i'w ddymchwel. Dyma'r gwahaniaeth rhwng
drama arbrofol sy'n anelu at gyflwr ôl-awratig, a gwaith celf
wironeddol wrth-awratig.

Mae yna honiad dadleuol ynghlwm yn fy niffiniad o'r gwaith
celf wrth-awratig: bod y math yma o waith celf yn ontolegol
ddibynnol ar y perfformiwr a'r gynulleidfa, i'r un graddau. Ar
sail yr honiad hwn, rwy'n dadlau mai comedi *stand-up* yw'r
enghraifft fwyaf cyflawn o waith celf wrth-awratig, ac nad yw
gweithiau celf eraill, mathau eraill o berfformiad hyd yn oed,

yn cyrraedd y ddau nod hyn. Nawr, a yw'r honiad hwn yn ddilys?

Os yw gwaith celf yn ontolegol ddibynnol ar y crëwr a'r gynulleidfa i'r un graddau, ni all fodoli heb fewnbwn y ddau. Cyd-gynnyrch y ddau ydyw. Os yw gwaith celf yn ontolegol annibynnol ar y gynulleidfa, ac yn ddibynnol ar y crëwr (e.e. awdur, perfformiwr, neu ddylunydd) yn unig, mae'n bosib iddo fodoli heb gynulleidfa. Yn amlwg, mae llawer o weithiau celf yn ontolegol annibynnol ar y gynulleidfa. Gellir dychmygu nofel heb ddarllenwyr, darn o gerddoriaeth heb wrandawyr. Gellir dychmygu sefyllfa ble mae awdur yn gosod llawysgrif nofel newydd mewn lle diogel, cyfrinachol, ac yna'n marw'n annisgwyl. Mae'r nofel yn dal i fodoli, er nad oes unrhyw un erioed wedi'i darllen.

Dyma, mae'n debyg, oedd ffawd *Messiah*, nofel goll Bruno Schulz. Un o Drohobych ar y ffin rhwng Gwlad Pwyl a Wcráin oedd Schulz, athro celf yn yr ysgol uwchradd leol. Yn ôl pob sôn, bu Schulz yn gweithio ar *Messiah* trwy gydol yr 1930au. Wrth i'r rhyfel agosáu, llwyddodd i guddio nifer o'i lawysgrifau; Iddew oedd Schulz, ac roedd yn ymwybodol o'r perygl o'i gwmpas. Cafodd ei lofruddio gan swyddog Natsïaidd yn 1942, wrth iddo baratoi i ddianc o ghetto Drohobych. Nid oes sôn am *Messiah*, er bod llawer wedi chwilio'n fanwl amdani.[23] Mae'r enghraifft drist yma'n dangos fod gwaith celf fel nofel yn ontolegol ddibynnol ar yr awdur yn unig, nid y darllenwyr. Mae *Messiah* yn bodoli, er nad oes unrhyw un wedi ei darllen. Yn yr un modd, gellir dychmygu darlun, cerflun neu ffilm heb wylwyr, a darn o gerddoriaeth heb wrandawyr.

Beth am ddramâu a pherfformiadau, gweithiau celf sy'n debycach o lawer i gomedi *stand-up*? Yn sicr, mae ymateb emosiynol y gynulleidfa'n bwysig. Ond ni allwn ddisgrifio drama fel cyd-gynnyrch yr actorion a'r gynulleidfa. Efallai bod y gynulleidfa'n cyfrannu at y gwaith i raddau, ond nid ydynt

yn bodoli oddi fewn iddi. Mae hi'n bosib dychmygu drama'n parhau yn wyneb cynulleidfa ddifater neu wrthwynebus; mae hi hyd yn oed yn bosib dychmygu drama heb gynulleidfa o gwbl. Yn yr achosion hyn, mae'r ddrama yn dal i fodoli, er nad oes mewnbwn o'r gynulleidfa. Felly, nid yw drama a pherfformiadau eraill, yn y bôn, yn ontolegol ddibynnol ar y gynulleidfa yn ogystal â'r perfformiwr.

Mae comedi *stand-up*, ar y llaw arall, yn amhosib heb fewnbwn y gynulleidfa. Meddylier am ddigrifwr ar ei ben ei hun, mewn ystafell wag, yn adrodd jôcs. Nid enghraifft o gomedi yw hwn; ni cheir perfformiad o gomedi *stand-up*. Ni all yr hiwmor fodoli ar wahân i ymateb a chydsyniad y gynulleidfa – dyma'r nodwedd rwy'n cyfeirio ati drwy ddisgrifio'r perfformiad fel cyd-gynnyrch y digrifwr a'r gynulleidfa. Nid yw, hyd yn oed, yn bosib ymarfer comedi *stand-up* ar eich pen eich hun. Rhaid ymarfer gan ddefnyddio rhyw fath o gynulleidfa, er mwyn datblygu a gwella'r perfformiad.[24] Am y rhesymau hyn, gellir dod i'r casgliad fod perfformiad comedi *stand-up*, yn wahanol i ddrama, wirioneddol yn ontolegol ddibynnol ar y digrifwr a'r gynulleidfa, i'r un graddau.

Rwyf wedi disgrifio'r perfformiad gwrth-awratig fel 'cyd-gynnyrch' y digrifwr a'r gynulleidfa, ac mae angen egluro'r disgrifiad hwn. Er mwyn gwneud hyn, rhaid ateb y cwestiwn sylfaenol: beth yn union sy'n digwydd o fewn y perfformiad, yn y gofod cyffredin rhwng y digrifwr a'r gynulleidfa?

Jürgen Habermas – Comedi ar Ffurf Gweithred Gyfathrebol

Peth cydradd iawn yw jôc; ni all lwyddo heb gytundeb, heb gydsyniad y gynulleidfa. Os nad yw'r gynulleidfa'n clywed yr hiwmor, mae'r jôc yn methu, a dyna ddiwedd arni. Mae pawb, bid siŵr, wedi gweld erchyllltra comedi fethedig, wedi gweld cynulleidfa yn troi yn erbyn digrifwr. (Mae ambell un ohonom

wedi profi'r hunllef o ochr arall y llwyfan…) Dyna natur hiwmor, a'r jôc lafar yn enwedig: ni ellir gorfodi rhywun i deimlo fod rhywbeth yn ddoniol. Dyma sail fy honiad mai cyd-gynnyrch y digrifwr a'r gynulleidfa yw'r perfformiad comedi *stand-up*. Ac mae modd dehongli'r elfen bwysig hon drwy ddefnyddio syniadau athronydd arall o draddodiad Ysgol Frankfurt, un o olynwyr Walter Benjamin, sef Jürgen Habermas.

Mae Habermas wedi cyfrannu at bron bob maes o fewn athroniaeth, o foeseg a damcaniaeth wleidyddol i athroniaeth iaith a'r ddadl dros ewyllys rhydd, ond y gallu dynol i gyfathrebu sy'n ganolog i'w brosiect. Mae ei gysyniad o 'weithred gyfathrebol', a'r hyn sy'n perthyn iddi, 'yr honiad dilysrwydd', yn berthnasol i'r drafodaeth hon ar gomedi.

Gweithred gyfathrebol yw'r math sylfaenol o gydweithiad dynol, yn ôl Habermas, sail y byd cymdeithasol. Mae rhywun yn cyfranogi mewn gweithred gyfathrebol pan fo'n anelu at gyd-drefnu ei weithredoedd mewn modd di-drais, pan fydd yn anelu at gytundeb cyffredin ar sail rhesymau cyffredin, nid grym a gorfodaeth.

Awgrymaf fod y tri ohonom yn cwrdd am baned o goffi am un o'r gloch ar Ddydd Mercher, yn y caffi wrth ymyl y parc. Rydych chi'n mynegi ei fod yn anodd i chi gyrraedd y oherwydd eich cadair olwyn. Rydyn ni'n derbyn eich rhesymau chi. Mae trydydd aelod y grŵp yn awgrymu caffi mwy hygyrch; ac rydyn ni'n cytuno i gwrdd yno. Dyma enghraifft o weithred gyfathrebol. Nid oes unrhyw un wedi gorfodi un arall i ildio, nid oes unrhyw un wedi defnyddio grym i ennill. Yr unig rym sy'n bresennol yw 'grym di-rym y ddadl orau', fel y dadleua Habermas.[25] Sylwer fod y weithred gyfathrebol yn llwyddo dim ond os yw pawb yn cytuno ar ddilysrwydd rhesymau'r ail siaradwr am wrthod y caffi cyntaf.

Cyferbynnwch y sefyllfa yma gyda'r hyn mae Habermas yn ei galw yn 'weithred offerynnol', gorchymyn neu ddefnydd o

rym sy'n cydlynu gweithgareddau dynol drwy orfodi pobl i ymddwyn mewn ffordd benodol. Pan fo heddwas yn gorchymyn i mi 'Gamu yn ôl!', mae'n weithred offerynnol; pan fo'r cwmni trydan yn fy ngorchymyn i dalu £230 iddynt, mae'n weithred offerynnol. Mae fy nghydsyniad yn gwneud pethau'n haws, efallai, ond nid oes angen i mi ddod i gytundeb rhydd gyda'r heddwas neu'r cwmni trydan. Mae bygythiad yn y cefndir.

Cartref gweithred gyfathrebol, yn ôl Habermas, yw'r bywydfyd (*Lebenswelt*), sef cefndir cyfarwydd, heb-ei-ystyried ein bywyd beunyddiol cymdeithasol; cartref gweithred offerynnol yw'r 'system', y rhwydweithiau o rym a rheolaeth o'n cwmpas, megis yr economi a'r gyfundrefn wleidyddol. Mae perygl, o dan amodau cyfalafiaeth fyd-eang gyfoes, bod gweithred offerynnol yn disodli a gorchfygu gweithred gyfathrebol – y system yn gwladychu'r bywydfyd,[26] yn ôl Habermas. Serch hyn, gweithred gyfathrebol yw'r modd sylfaenol o gyd-ymweithio dynol. Ni all celwydd fodoli heb ragdybiaeth gwirionedd, ac ni all gweithred offerynnol ddisodli gweithred gyfathrebol yn gyfan gwbl, tra bod bywyd dynol yn parhau.

Credaf mai math o weithred gyfathrebol yw'r perfformiad o gomedi *stand-up*. Ni all lwyddo heb gydsyniad a chytundeb y ddwy ochr, y perfformiwr a'r gynulleidfa; nid yw'n bosib i un ochr orfodi'r ochr arall i gael jôc yn ddoniol. Nid oes grym yn y cyd-ymweithio rhwng digrifwr a chynulleidfa. Maent yn gyd-ddibynnol wrth iddynt gyd-gynhyrchu'r gwaith celf o'u cwmpas. Ac eto, pa fath o weithred gyfathrebol yw'r weithred gyfathrebol hon? Ar beth mae'r digrifwr a'r gynulleidfa'n cytuno?

Yn yr enghraifft uchod, dim ond pan fydd pob aelod o'r grŵp yn cytuno ar ddilysrwydd rhesymau'r person yn y gadair olwyn dros wrthod y caffi cyntaf y bydd y weithred gyfathrebol yn llwyddo. Mae'r person yma'n hawlio rhywbeth, yn mynnu dylai'r ddau aelod arall o'r grŵp addasu'r cynllun i gwrdd,

oherwydd ei anawsterau ef / hanawsterau hi. Yng ngeiriau Habermas, 'honiad dilysrwydd' penodol yw canolbwynt pob gweithred gyfathrebol. Yr hyn a drafodir, mewn modd agored a di-rym, yw dilysrwydd neu annilysrwydd yr honiad.

Tri honiad dilysrwydd yn unig sydd, yn ôl Habermas:

> Those claims are claims to truth, claims to rightness, and claims to truthfulness, according to whether the speaker refers to something in the objective world (as the totality of existing states of affairs), to something in the shared social world (as the totality of the legitimately regulated interpersonal relationships of a social group), or to something in his own subjective world (as the totality of experiences to which one has privileged access).[27]

Os ydw i'n honni dilysrwydd *gwirionedd*, rwy'n honni bod A yn *wir* – 'nid yw'r caffi yn y parc yn hygyrch i gadeiriau olwyn', er enghraifft. Os ydw i'n honni dilysrwydd *iawnder*, rwy'n honni bod A yn *foesol gywir* – 'y peth iawn yw i'r bobl abl addasu eu hunain i anghenion y person anabl', er enghraifft. Dyma'r honiad dilysrwydd mwyaf cymhleth, ac mae Habermas wedi treulio tipyn o amser yn datblygu ei foeseg disgwrs (*Diskursethik*) er mwyn egluro sut i herio a dod i gytundeb ynghylch iawnder. Os ydw i'n honni dilysrwydd *geirwiredd*, rwy'n honni bod A yn *fynegiant gwirioneddol* o fy nheimladau neu gyflwr mewnol – 'o ddifri, rwy'n hapus gyda'r sefyllfa'.

Ym mhob achos, mae cyfle i herio'r honiad dilysrwydd, drwy ateb gyda naill ai 'ie' neu 'na'. Os felly, rhaid i'r siaradwr gyfiawnhau ei honiad, yn y modd addas – trwy ddwyn ffeithiau empeiraidd, dadleuon moesol, neu dystiolaeth oddrychol i'r sgwrs. Y posibilrwydd i herio sy'n gwneud y cytundeb canlynol yn ddilys. Trwy gynnal gweithred gyfathrebol ynghylch y tri honiad dilysrwydd, rydym yn adfer a chynnal ein byd cymdeithasol – creu ac ail-greu'r bywydfyd, yng nghysgod y

system. Dim ond pan fo pawb sy'n rhan o'r weithred yn cytuno ar ddilysrwydd yr honiad y mae'r weithred yn canolbwyntio arno, y bydd gweithred gyfathrebol yn llwyddo.

Nawr, o ystyried comedi *stand-up* fel math o weithred gyfathrebol, cyfyd y cwestiwn, pa honiad dilysrwydd mae'r digrifwr yn ei amlygu? Gwirionedd, iawnder, neu eirwiredd? Er bod Habermas yn argyhoeddedig bod tri honiad dilysrwydd, yn gysylltiedig â strwythur iaith ei hunan, nid yw'r athronwyr sydd wedi datblygu eu syniadau ymhellach yn cytuno pob tro. Mae Joseph Heath wedi dadlau bod diffiniad Habermas o honiad dilysrwydd yn amwys ac yn hyblyg, [28] tra bod Maeve Cooke wedi dadlau bod yna nifer o honiadau dilysrwydd ychwanegol, er enghraifft honiadau esthetig a datguddiol.[29] Pam nad honiad dilysrwydd *comig*, felly? Mae'r digrifwr yn honni, 'mae hyn yn ddoniol'. Gall y gynulleidfa herio'r honiad hwn, gyda 'ie' neu 'na', chwerthin neu dawelwch. Os ydynt yn cytuno – yn cytuno'n rhydd, heb ymyrraeth grym – mae gweithred gyfathrebol y perfformiad yn llwyddo, mae cytundeb bod yr honiad yn ddilys. Ni ellir gorfodi cynulleidfa i deimlo fod jôc yn ddoniol, ac yn yr un modd, ni ellir gorfodi rhywun i ddod i gytundeb moesol dilys.

Dyna natur unigryw comedi *stand-up*, gan ddefnyddio cysyniadau Benjamin a Habermas i'w ddehongli. Gweithred gyfathrebol yw'r perfformiad, wrth i'r digrifwr a'r gynulleidfa gytuno neu anghytuno ynghylch yr honiad ddilysrwydd comig: 'mae hyn yn ddoniol'. Wrth fynd ati, maent yn cyd-gynhyrchu'r perfformiad o'u cwmpas, yn llunio gwaith celf gwrth-awratig, lle nad oes, ac na fu erioed, raniad a phellter awratig rhwng y perfformiwr a'r gwylwyr. O *parasitoi* Athen i ffyliaid yr anterliwt, o *jig* Will Kemp i'r digrifwyr *stand-up* cyfoes, dyna'r hyn sy'n digwydd yng ngofod cyffredin y llwyfan diderfyn. Peth sobor yw athroniaeth, ond ceir dyfnderoedd athronyddol i gomedi.

Nodiadau

1 Aristoteles, *Barddoneg*, cyf. J Gwyn Griffiths (Caerdydd: Gwasg Prifysgol Cymru, 2001), tt. 77-78 (1440a).

2 Ibid.

3 Bergson, H., *Le Rire: Essai sur la signification du comique* (Paris: Payot, 2012).

4 Rhaid i mi ddiolch i fy nghyfaill Charlie Saffrey, arloeswr ym meysydd comedi ac athroniaeth, am ei gyfraniad i ddatblygiad y syniadau hyn. Mae ei noson o gomedi athronyddol, *Stand-Up Philosophy*, ar nos Fawrth cyntaf y mis yn nhafarn y Jeremy Bentham yn Euston, heb ei ail yn y byd.

5 Davidson, J., 'Laugh as long as you can', *London Review of Books,* 37:14 (Gorffennaf 16, 2015), tt. 33-34.

6 Ifans, Rh., *'Cân di bennill…?': Themâu Anterliwtiau Twm o'r Nant* (Aberystwyth: Canolfan Uwchefrydiau Cymreig a Cheltaidd Prifysgol Cymru, 1997), tt. 16-19. Mae J. Gwyn Griffiths yn canfod tebygrwydd rhwng perfformwyr y 'cerddi ffalig' mae Aristoteles yn sôn amdanynt yn y *Barddoneg*, a Ffyliaid yr anterliwt Cymraeg. Gweler *Barddoneg*, t. 123, nodyn 11.

7 Ifans, Rh., *'Cân di bennill…?': Themâu Anterliwtiau Twm o'r Nant* (Aberystwyth: Canolfan Uwchefrydiau Cymreig a Cheltaidd Prifysgol Cymru, 1997), t. 16.

8 Shapiro, J., *1599: A Year in the Life of William Shakespeare* (Llundain: Faber and Faber, 2005), t. 38.

9 Ibid, tt. 46-47.

10 Ibid, tt. 48-49.

11 Benjamin, W., 'Das Kunstwerk im Zeitalter seiner technischen Reproduzierbarkeit', yn *Walter Benjamin Gesammelte Schriften*, Cyfrol 1, Rhan 2 (Frankfurt am Main: Suhrkamp Verlag, 1980), tt. 471-508.

12 Ibid, tt. 479-480.

13 Ibid, tt. 480-481, 482-483.

14 Ibid t. 477: 'was im Zeitalter der technischen Reproduzierbarkeit des Kunstwerks verkümmert, das ist seine Aura.'

15 Ibid, tt. 481-482, gweler yn ogystal ôl-nodyn 9.

16 Mae Benjamin yn cymharu cynhyrchiad byw o *Macbeth,* ble mae presenoldeb yr actor yn creu awra o gwmpas y perfformiad, gyda ffilm o'r ddrama, ble mae'r awra'n diflannu. 'Denn die Aura ist an sein Hier und Jetzt gebunden. Es gibt kein Abbild von ihr.' (Gan bod yr awra'n yng nghlwm wrth *yma* a *nawr*. Does dim copi ohono.) Ibid, t. 489.

17 Does dim angen dychmygu – ewch i Brifwyl Bayreuth yn mis Awst, os fedrwch fforddio €320 am docyn a threulio tua pum mlynedd ar y rhestr aros.

18 Benjamin, W., 'Das Kunstwerk im Zeitalter seiner technischen Reproduzierbarkeit', yn *Walter Benjamin Gesammelte Schriften*, Cyfrol 1, Rhan 2 (Frankfurt am Main: Suhrkamp Verlag, 1980), tt. 479-80, 496-497.

19 'Unsere Kneipen und Großstadtstraßen, unsere Büros und möblierten

Zimmer, unsere Bahnhöfe und Fabriken schienen uns hoffnungslos einzuschließen. Da kam der Film und hat diese Kerkerwelt mit dem Dynamit der Zehntelsekunden gesprengt, so daß wir nun zwischen ihren weitverstreuten Trümmern gelassen abenteuerliche Reisen unternehmen.' Ibid, tt. 499-500.

[20] Gweler https://wici.porth.ac.uk/index.php/Diwydiant_diwylliant. Roedd Benjamin yn cydnabod natur gyfalafol y diwydiant sinema, a'r problemau a ddeilliai ohoni – er enghraifft, bod math o awra llwgr yn glynu wrth sêr y ffilmiau. Gweler Benjamin, W., 'Das Kunstwerk im Zeitalter seiner technischen Reproduzierbarkeit', yn *Walter Benjamin Gesammelte Schriften*, Cyfrol 1, Rhan 2 (Frankfurt am Main: Suhrkamp Verlag, 1980), t. 492.

[21] Orlando Figes, *Natasha's Dance: A Cultural History of Russia* (Allen Lane, 2002), tt. 460-461.

[22] 'Tre'n llwyfan i ddathlu'r Pasg', http://news.bbc.co.uk/welsh/hi/newsid_9460000/newsid_9464800/9464803.stm. Gweler yn ogystal https://www.nationaltheatrewales.org/passion

[23] Gweler cyflwyniad David A. Goldfarb i Bruno Schulz, *The Street of Crocodiles and Other Stories* (Penguin, 2008). Mae yna dipyn o ddirgelwch ynghylch llawysgrif y *Meseia*, ac mae'n bosib mai chwedl yw'r cyfan. Roedd Jerzy Ficowski, yr arbenigwr blaenllaw ar waith Schulz, yn argyhoeddedig bod y llawysgrif yn bodoli yn rhywle.

[24] Sgwrs gydag Elis James, Tachwedd 18, 2016.

[25] Habermas, J., 'Discourse Ethics: Notes on a Program of Philosophical Justification,' yn *Moral Consciousness and Communicative Action* (Caergrawnt: Polity Press, 2007), t. 58.

[26] Habermas, J., *The Theory of Communicative Action II* (Polity, 2006), t. 196.

[27] Ibid, t. 58.

[28] Heath, J., 'What is a Validity Claim?' *Philosophy and Social Criticism*, 24:23 (1998).

[29] Gweler Maeve, *Language and Reason: A Study of Habermas' Pragmatics* (Llundain/Cambridge, MA: MIT Press, 1997), yn enwedig pennod 3, 'Speech Acts and Validity Claims', t. 51-94.

Dewi Z. Phillips

CYFROL DEYRNGED

Cred, Llên a Diwylliant

Golygwyd gan E. Gwynn Matthews

y Lolfa

£9.95

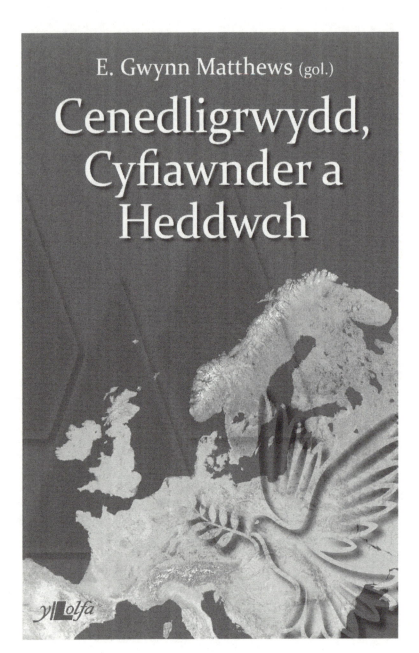

E. Gwynn Matthews (gol.)

Cenedligrwydd, Cyfiawnder a Heddwch

y Lolfa

£9.95

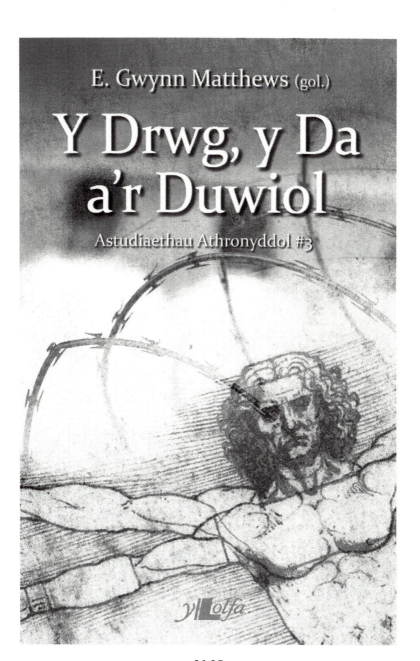

E. Gwynn Matthews (gol.)

Y Drwg, y Da a'r Duwiol

Astudiaethau Athronyddol #3

y Lolfa

£6.95

E. Gwynn Matthews (gol.)

Hawliau Iaith
Cyfrol Deyrnged Merêd

Astudiaethau Athronyddol #4

yLolfa

£6.95

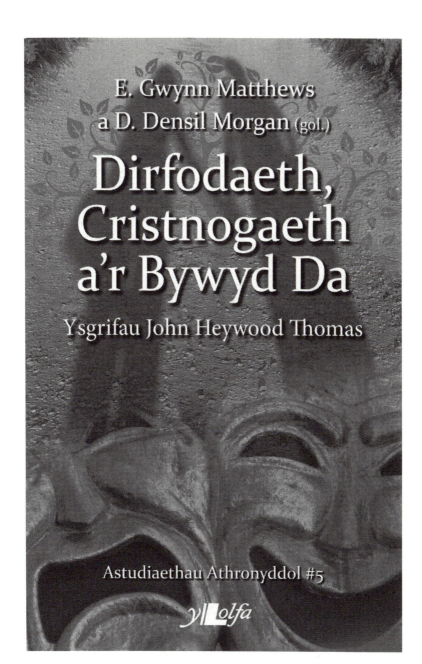

E. Gwynn Matthews
a D. Densil Morgan (gol.)

Dirfodaeth, Cristnogaeth a'r Bywyd Da

Ysgrifau John Heywood Thomas

Astudiaethau Athronyddol #5

y Lolfa

£6.99

E. Gwynn Matthews (gol.)

Argyfwng Hunaniaeth a Chred

YSGRIFAU AR ATHRONIAETH J.R. JONES

Astudiaethau Athronyddol #6

y Lolfa

£8.99

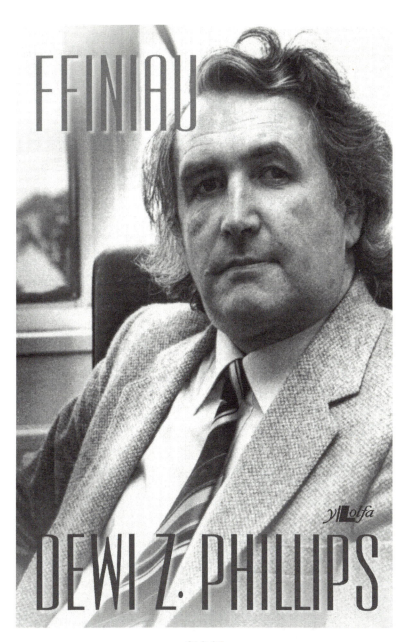

FFINIAU

DEWI Z. PHILLIPS

£19.95

Am restr gyflawn o lyfrau'r Lolfa, mynnwch
gopi am ddim o'n catalog
neu hwyliwch i mewn i'n gwefan

www.ylolfa.com

lle gallwch archebu llyfrau ar-lein.

TALYBONT CEREDIGION CYMRU SY24 5HE
ebost ylolfa@ylolfa.com
gwefan www.ylolfa.com
ffôn 01970 832 304
ffacs 832 782